漫畫 李梅樹

Li Mei-Shu

清水祖師廟緣起

推薦序 漫畫裡的憨樹精神

李梅樹紀念館館長 —— 李景光

　　李梅樹是臺灣藝術文化的先驅，更是使三峽祖師廟成為國際級藝術殿堂的推手；也因此，這次將李梅樹的故事首次漫畫化更別具意義。

　　李梅樹的外號「憨樹」，一生為人正直，「憨樹」自其個性憨厚，而且不求回報地一直付出，在藝術創作、藝術教育、為民服務上有極大貢獻，也因此一直以來，李梅樹的歷史傳記並不適合改編成故事文

　　本，因為沒有任何劇中主角可以如同「憨樹」永遠不求回報，這也是這次漫畫化最大的挑戰。

　　與漫畫團隊的計畫主持人羅禾淋教授討論後，考量漫畫篇幅有限，最後漫畫家決定採用「七分寫實三分虛構」的方式，對李梅樹的故事進行配合性的改編，使其符合現代漫畫讀者的閱讀習慣，並使漫畫文體具有一定的故事敘事。在此基礎上，

2

漫畫團隊挑選了故事性較為開放的「李梅樹答應三峽祖師廟重建」的故事線，並帶出李梅樹在那個時代下的藝術成就、藝術教育與為民服務的熱忱。

不過，漫畫只是挑起閱聽人興趣的「引子」。若閱聽人對這個故事感興趣，可進一步參考「李梅樹紀念館」的網站，進行漫畫以外的延伸閱讀。

最後，非常感謝漫畫家咖哩東與遠足文化，願意透過漫畫來推廣李梅樹的精神；也很感謝文化部提供這個漫畫計畫的輔導金補助，相信李梅樹的「憨樹精神」一定可以透過漫畫化，更快更廣地傳達給不同年齡的閱聽群眾，讓李梅樹的精神繼續影響著臺灣這塊土地。

3

計畫序

李梅樹與三峽祖師廟—

談臺灣現代繪畫與漫畫原生化的關係

計畫主持人──

羅禾淋

為圖像創作者「評論時事」最好的方式，臺灣漫畫因此迅速成長。然而，因受限於「編印連環圖畫輔導辦法」，本土讀者在近十五年間只能片面閱讀無版權的日本漫畫，因此日治時期創作技法上的影響，到了戰後因政府實施漫畫審查制度，而影響了讀者的需求，整個漫畫產業也紛紛轉而跟隨日本漫畫的風潮前進。在往後數年間，臺灣漫畫一直籠罩著揮之不去日本漫畫的

關於原生化

在二〇二〇年的當下，臺灣漫畫「原生化」運動仍然持續著，其溯及二〇一二年漫畫從行政院新聞局正式轉移到文化部（當時為文建會）管轄，漫畫終於成為臺灣「文化藝術」最重要的部分。回顧臺灣漫畫的發展，受日本殖民時期影響深遠，包括日本在小學校教育中所使用的連環圖，或生活中的新聞報紙、雜誌廣告，漫畫成幽靈。

這種情況就如同一九五○年代的日本漫畫，因戰爭而接受了大量美國文化的影響與挪用，後來日本花了近四十年的時間，才讓漫畫原生成為本土的文化。然而，臺灣目前的情況與當時的日本完全無法類比，在時空背景落差之下，今天隨著科技時代的來臨，及電腦數位化與網路的普及，讀者可以平行地接受全世界的資訊，因此臺灣的原生化將會是複雜又緩慢的難題。

出上述可知，目前臺灣漫畫仍處於脫離日本漫畫幽靈的過程。與日本漫畫相比，在現階段讀者數量毫無優勢的情況下，「原生化」能做到的事情，就是好好地述說「臺灣曾經發生過的事情」。換句話說，就是將臺灣的人、事、時、地、事等最基本的史料，透過漫畫的編撰與創意，加入漫畫創作者的巧思，成為一本有趣的漫畫，而

且可以流傳下來，這樣就夠了。若要像日本漫畫那樣風行全世界成為潮流，這不會是現階段的任務。

在這些考量下，「李梅樹」便是一個非常棒的故事題材，也很適合發揮，包括李梅樹多元的身分、三峽在地的人文風景、藝術史上的運用等。若看完一本漫畫可以瞭解一個人或想到一個地方看看，甚至可以讀懂臺灣藝術史，這難道不是一本很棒的漫畫嗎？

藝術與漫畫中的堅持

如同臺灣漫畫與日本、臺灣藝術史也深受日本殖民的影響。在日治時期，文學、藝術、繪畫幾乎是緊密不分的，而漫畫的「大眾繪畫與插畫」就是藝術繪畫與文學

間的橋樑。李梅樹在學畫的過程中也能看到連環圖或漫畫的影子。早年李梅樹繪畫是從三峽祖師廟的廟宇彩繪臨摹開始，其圖像線條就如同漫畫的形式，而後李梅樹到日本東京美術學校求學，師承外光寫實的岡田三郎助，磨練繪畫的技法，使得李梅樹成為最重要的臺灣鄉土寫實畫家。

當時日本正受到美國野獸派繪畫風潮的影響，普普與抽像正是當時藝術的主流表現。相較之下，李梅樹選擇了寫實工筆，在當時的藝術環境中這是非常不利的，但他卻仍然選擇最耗時費力且不是潮流順向的道路。由此可知，李梅樹從小臨摹三峽祖師廟彩繪時，深受廟宇的工藝師「職人精神」的影響，此影響在李梅樹參與整修三峽祖師廟時對工藝雕塑、繪畫、工班、工藝師的嚴厲要求有跡可循。其實李梅樹的精神正是目前臺灣精神的一種展現，就算小眾冷門也不隨波逐流，只為了堅持一

件事情做到最好。這種職人的精神正如同臺灣漫畫目前在走的道路，原生化不一定要接受市場，也不是有市場才是勝者，更不是沒市場就是敗者，先有自己的特色才是目前最重要的過程。

漫畫如何成為新的教科書

李梅樹對臺灣藝術史有深遠的影響，除了本身的創作成就，從政與修廟使他具有濃厚的地方色彩。此外，他也擔任三所大學美術、雕塑專科系所的教授，在臺灣藝術教育上也有卓越的貢獻。他在臺灣現代藝術史佔有一席之地，如果此漫畫是一本藝術史，那麼要如何成為一本藝術史？這也是此計畫一開始思考的問題，即「史料與漫畫之間的關係」。

傳統的歷史漫畫重視史料的正確性與資訊的完整度，因此圖少字多是一種很常

6

見的方式。然而，這無法被讀者當成一個故事，要如何在有限的篇幅中談一件事情，並且把事情「談好」，改編的方式與觀點便是歷史漫畫成為一般大眾漫畫的關鍵。

因此，本計畫的漫畫家邀請畫工優秀、在編劇幽默度上極為厲害的咖哩東，在改編上運用了虛實整合的編劇方式，讓史料有一定的正確性，再加入合理的虛構人物與情節，便可讓故事有畫龍點睛的趣味。

雖然從結果來看，這本漫畫並不是正確的歷史漫畫，但我希望能引起讀者對於李梅樹的關注。至於要不要深入瞭解，那就是引起興趣之後的第二步驟，這個邏輯就好比臺灣人很熟悉《新選組》，而日本人卻熟悉《三國志》一樣。

最後本計畫要感謝李梅樹紀念館的全力支持，所引用的正確史料可能不多，但一定能對臺灣藝術史教育與臺灣漫畫原生化有正向的發展。希望讀者透過這篇漫畫而喜歡李梅樹這個藝術大師，可以到三峽走走，甚至有了想瞭解臺灣現代藝術史的興趣。

COMIC

漫畫
李梅樹
Li Mei-Shu
清水祖師廟緣起

目　錄

第一章 「已經這麼舊了嗎？」

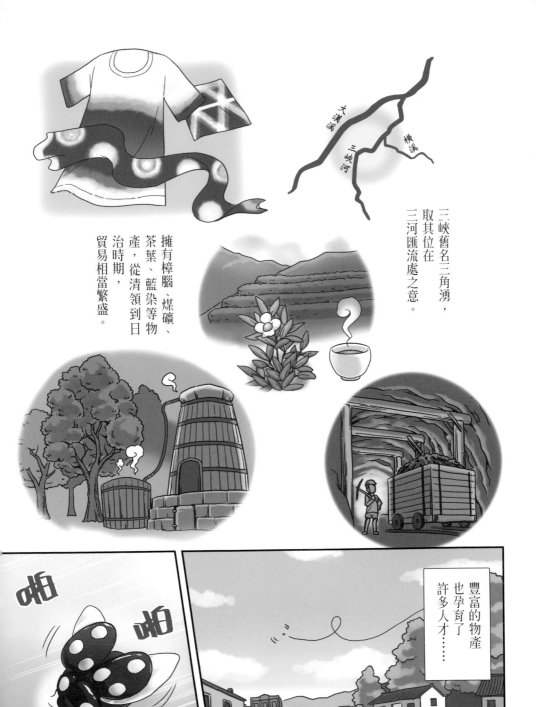

三峽舊名三角湧，取其位在三河匯流處之意。

擁有樟腦、煤礦、茶葉、藍染等物產，從清領到日治時期，貿易相當繁盛。

豐富的物產也孕育了許多人才……

啪

啪

而這裡也誕生了有名的大畫家——

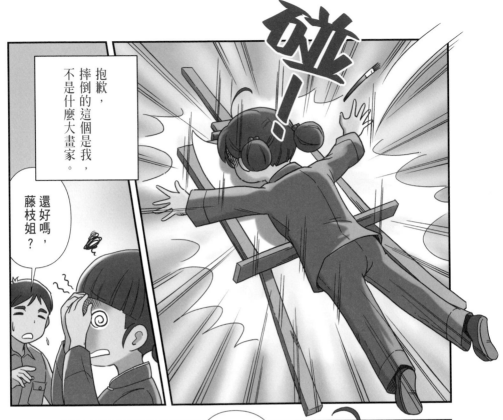

抱歉，摔倒的這個是我，不是什麼大畫家。

還好嗎，藤枝姐？

天、天氣變暖和了，忍不住就打起盹來……

發生了什麼事？

13

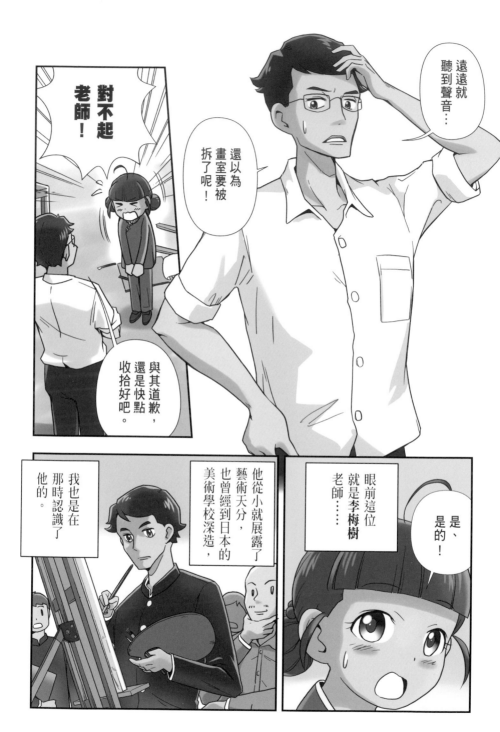

對不起
老師！

遠遠就
聽到聲音⋯

還以為
畫室要被
拆了呢！

與其道歉，
還是快點
收拾好吧。

他從小就展露了
藝術天分，
也曾經到日本的
美術學校深造，

我也是在
那時認識了
他的。

眼前這位
就是李梅樹
老師⋯⋯

是、
是的！

老師的畫不但經常得名，寫實的題材也令人感到親近。

所以我一直都希望能拜他為師！

只是因為老師實在太忙了，原本拒絕了我。

不過因為我精通算術記帳等雜務，還是勉強讓我留在身邊督忙。

我一定要在這段時間內向老師努力學習⋯⋯

努力讓我的畫技更加進步！

這張就是妳今天畫的嗎?

是…是的!

麻、麻煩老師指導了!

說好要讓老師先鑑定程度,我努力畫了一張。

這個……

不行啊。

果然不行嗎…我也知道老師向來很嚴格…

妳這根本只是塗鴉啊!

才不是我多嚴格的問題!

果然我還是沒資格留在老師身邊嗎……

人家也知道自己畫得不好，可是這真的是極限了……

我也沒說要趕妳走啊。

真的嗎？謝謝老師！

這是代表老師看出了我的潛力嗎？

我可沒這樣講。

如果找得出讓畫得這麼差的人也能進步的方法，作為教學技巧之研究，應該也會是個很好的經驗……

老師說什麼？

我們走吧，阿忠！

好像快要吃飯了，你們去廚房幫忙師母吧。

好！

好。

阿忠也是老師弟子，雖然年紀輕輕，但是他畫得很棒！

總之，身為弟子的我們，

會在老師身邊，默默見證他走過的一段段歷史。

藤枝，我下午要和鎮長開會，妳也一起來。

沒問題！

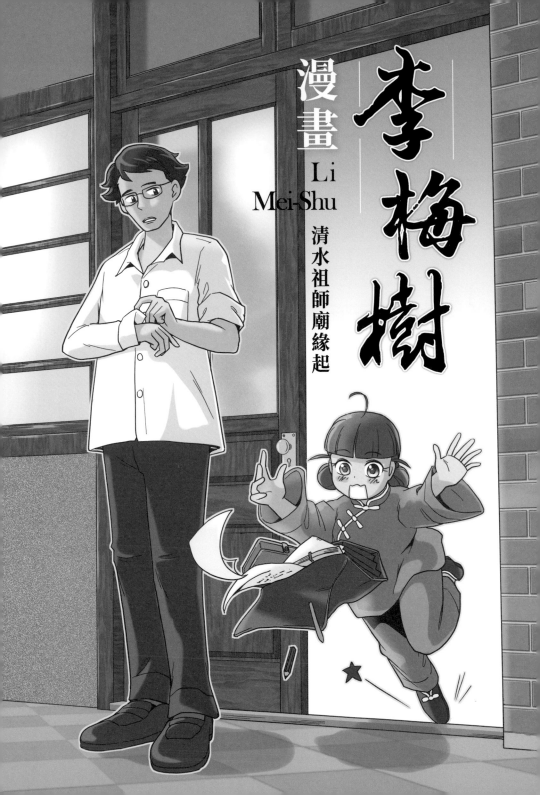

漫畫

李梅樹

Li
Mei-Shu

清水祖師廟緣起

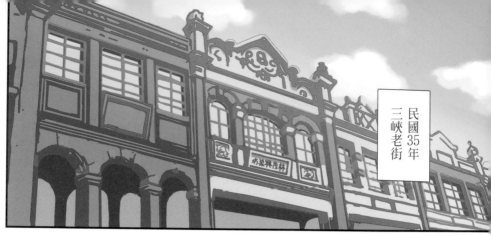

民國35年
三峽老街

老街位居三峽
的心臟地帶，
總是人來人往的
很熱鬧。

也充滿了
各種琳瑯滿目的
商品和……

要買吃的
還是等開完會
回來再說吧？

三峽名產
金牛角

我們家景陽也才9歲……

舊歌那邊有戶好人家的女兒挺乖巧，我來幫你妹個媒。

呃……

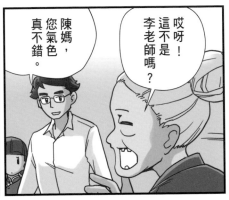

哎呀！這不是李老師嗎？

陳媽，您氣色真不錯。

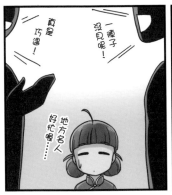

真的巧遇！

一陣子沒見呢！

地方名人好忙喔……

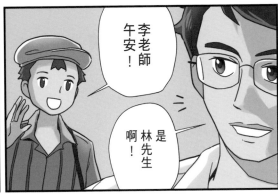

李老師午安！

啊！是林先生

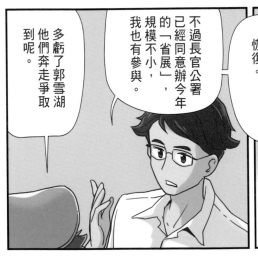

多虧了郭雪湖他們奔走爭取到呢。

不過長官公署已經同意辦今年的「省展」，規模不小，我也有參與。

嗯，恐怕一時還沒辦法恢復。

聽說今年的臺陽美展終究也還是停辦了，滿可惜的。

21

畢竟這個時局還不太穩定，能有一場官辦的美術展覽也算是難得。

我認為就算物資缺乏，精神上也不能空虛。

所言甚是！

我也很期待到時候看到老師的新作品！

所以老師最近畫的那幅畫就是要在省展用的嗎？

是啊，有妳幫忙總算多點時間作畫。

嘿嘿！能幫得上老師的忙就好了！

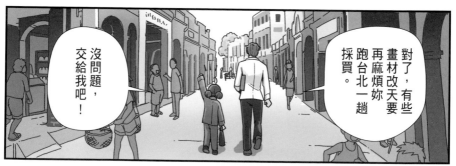

對了，有些畫材改天要再麻煩妳跑台北一趟採買。

沒問題，交給我吧！

我們和鎮長約在哪裡?

就在祖師廟,已經到了。

果然茶還是我們三峽的好!

是是啊。

嗯......

說來今年水稻順利收成,身為鎮長我也比較放心了。

營養不良的病患也比較少了,

希望往後時局能夠漸漸好起來。

23

戰線別擴大到臺灣就好。希望我們三角湧的年輕人不需要再上戰場了……

這個倒是。

醫生說得是，只是唐山那邊的內戰令人滿擔心的。

嗯……我是不看好共產黨能支撐多久。

他們背後有蘇聯啊！

打斷一下……我以為今天是有什麼重要的事情要討論？

梅樹，你是不是在為省展的事費神？

梅樹，我當上鎮長後難得有機會偷閒，就陪我聊天一下嘛！

原來是這樣嗎？

24

畢竟是第一屆省展，很多人會來看。

無論是評審的工作，或自己的作品，都希望能呈現出最好的。

自己就是評審那有什麼問題？

當評審才更不能丟臉啊！

哈哈，開玩笑的。

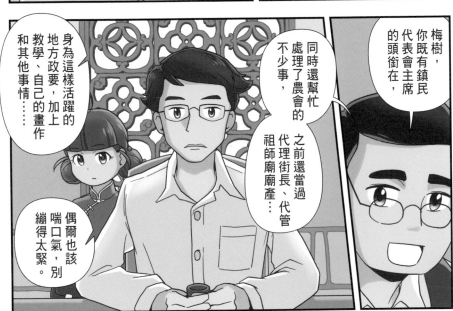

梅樹，你既有鎮民代表會主席，代表會主席的頭銜在，

同時還幫忙處理了農會的不少事，之前還當過代理街長、代管祖師廟廟產…

身為這樣活躍的地方政要，加上教學、自己的畫作和其他事情……

偶爾也該喘口氣，別繃得太緊。

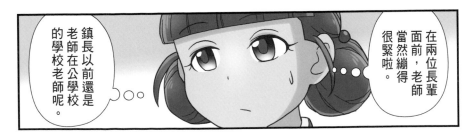

在兩位長輩面前，當然繃得很緊啦。

鎮長以前還是老師，老師在公學校的學校老師呢。

喔？小小年紀就這麼能幹啊？

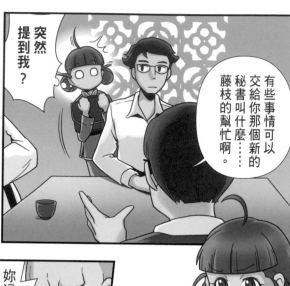

突然提到我？

有些事情可以交給你那個新的秘書叫什麼……藤枝的幫忙啊。

妳這樣有26歲？

不可能！頂多10歲吧？

怒！

鎮長大人，我確實資歷很淺，

但是好歹也26歲了，不是小小年紀！

咳，

話題也岔得夠遠了。其實今天是有要事商量。

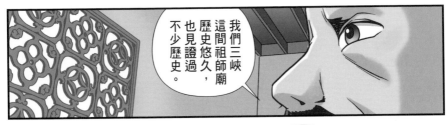

我們三峽這間祖師廟歷史悠久，也見證過不少歷史。

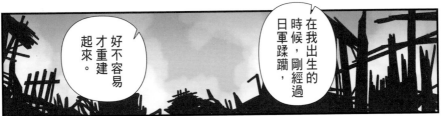

在我出生的時候，剛經過日軍蹂躪，

好不容易才重建起來。

一轉眼也過了整整60年，是該好好整理一番了…

所以——

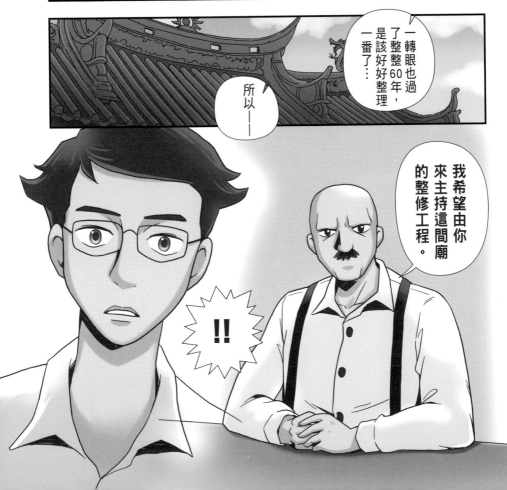

我希望由你來主持這間廟的整修工程。

!!

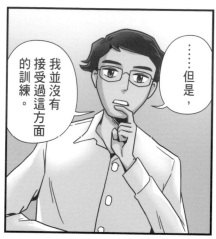

……但是，我並沒有接受過這方面的訓練。

咦？

無論在國語學校或東京美術學校，我接受的都是西洋式的美術教育。

然而祖師廟的一磚一瓦，樑柱或壁畫都是東方的傳統。若是由我經手恐怕……

長福巖

但是我想，對於美感的堅持與品味，應該是不分東西方的。藝術的東西固然我沒有你來得專業，

我也不是不能明白你的擔憂。

況且，祖師廟可是三角湧鄉親們的精神支柱啊！

沒錯。這麼重要的工作，我們自己有人才，就沒有需要交給外地人。

你也是在祖師爺的看顧之下長大，成為一名了不起的畫家的不是嗎？

這件事我想來想去，實在沒有比你更適合的人選。

請讓我考慮一下。

真是過分！明知道老師忙，還要這樣把事情推過來。

老師？

藤枝，妳喜歡看戲嗎？

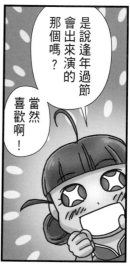

是說逢年過節會出來演的那個嗎？

當然喜歡啊！

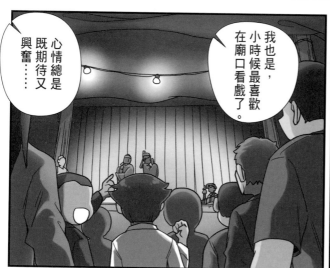

我也是，小時候最喜歡在廟口看戲了。

心情總是既期待又興奮……

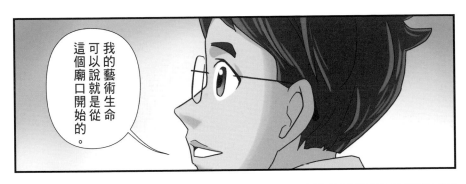

我的藝術生命可以說就是從這個廟口開始的。

老師望著祖師廟的眼神突然閃過了一絲微笑。

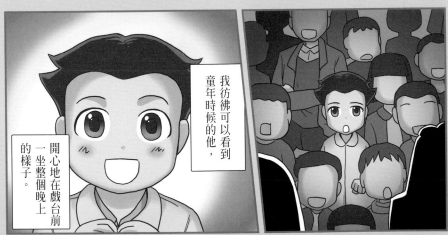

我彷彿可以看到童年時候的他，

開心地在戲台前一坐整個晚上的樣子。

31

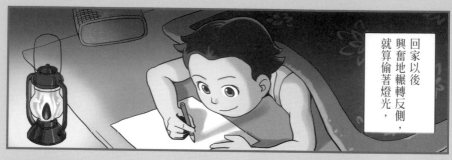

回家以後興奮地輾轉反側，就算偷著燈光，

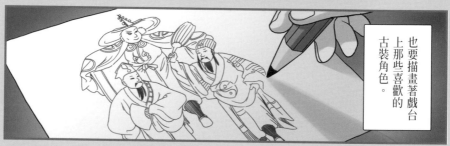

也要描畫著戲台上那些喜歡的古裝角色。

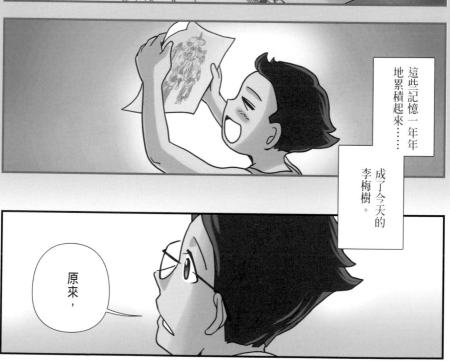

這些記憶一年年地累積起來……成了今天的李梅樹。

原來，

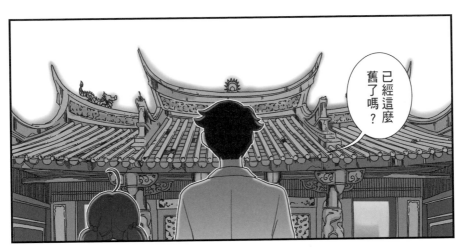

已經這麼舊了嗎？

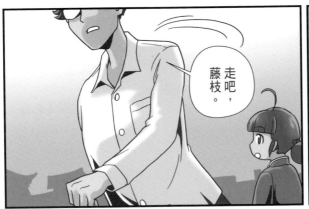

走吧，藤枝。

慢著，老師，該不會……

就更不可能有機會向老師學畫圖了啊！

那麼我……

如果老師真的接下修廟的工作，勢必會變得更忙……

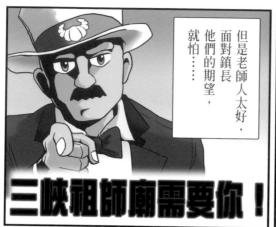

但是老師人太好，面對鎮長，他們的期望，就怕……

三峽祖師廟需要你！

雖然老師自己應該也不希望增加工作量……

不行，還是要問個清楚！

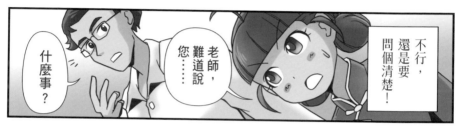

老師，您……難道說……

什麼事？

是正在思考怎麼修廟的問題嗎？

!!

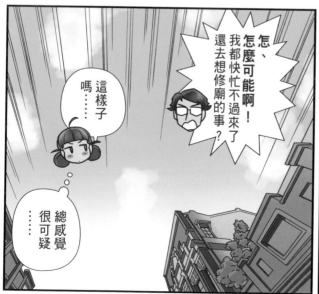

怎、怎麼可能啊！我都快忙不過來了，還去想修廟的事？

這樣子嗎……

總感覺……很可疑

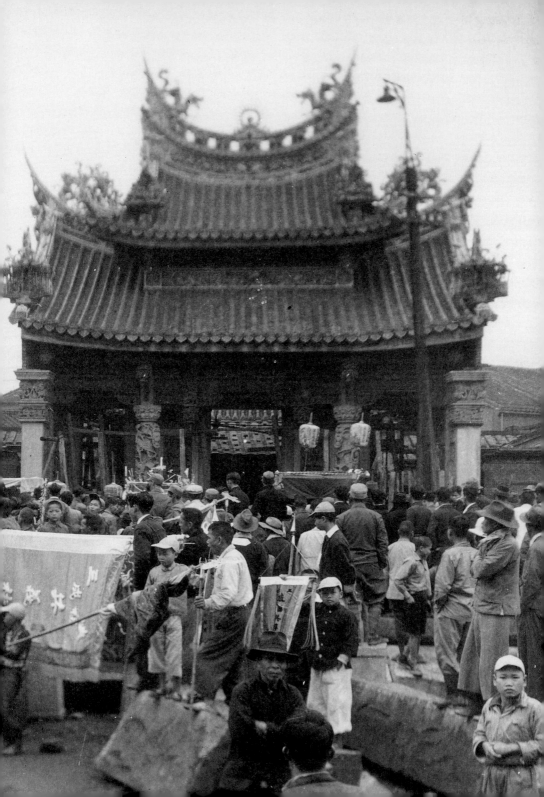

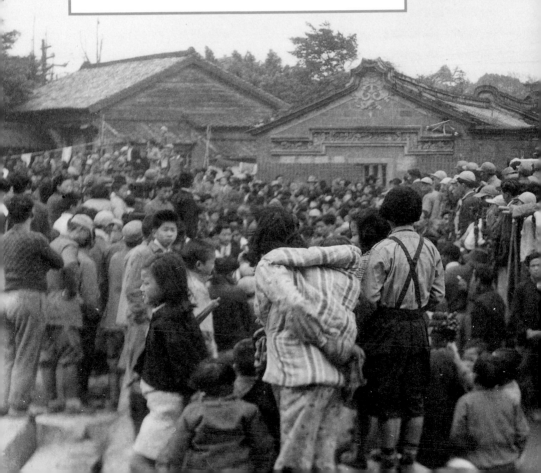

三峽清水祖師廟最早的紀錄大約是在清乾隆年間一七六九年，地方信眾即在三峽溪西岸興建祖師廟（時稱長福巖），期間歷經清道光年間之震災與馬關條約日軍接收臺灣時之火焚等災害，分別於一八三三、一八九九年由地方士紳集資進行兩次整復。然而戰後時光飛逝，祖師廟已年久失修，為了重建地方面貌與凝聚心靈的信仰，一九四七年（民國三十六年），地方士紳與民眾興起三度重修祖師廟的想法，並共同推舉李梅樹作為工程主持人。

第二章 「老師真的深愛著三峽呢！」

藤枝，比起畫圖，妳辦事的能力真的很優秀。

確實整理得相當好。

這種稱讚讓我聽了心情很複雜……

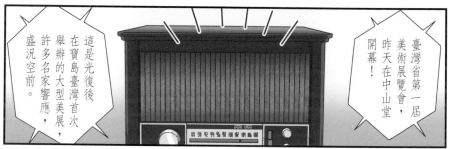

臺灣省第一屆美術展覽會，昨天在中山堂開幕！

這是光復後在寶島臺灣首次舉辦的大型美展，許多名家響應，盛況空前。

昨天我們也一起去出席了開幕儀式。

活動看來滿順利的。

蔣主席伉儷今天也蒞臨參觀，盛讚作品素質……

啊，在說省展的事呢！

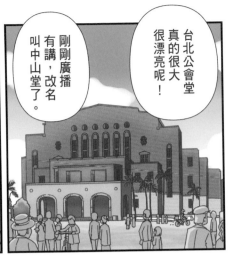

台北公會堂真的很大很漂亮呢！

剛剛廣播有講，改名叫中山堂了。

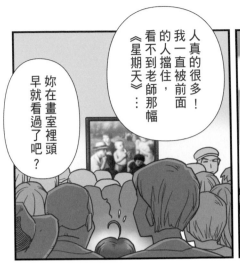

人真的很多！我一直被前面的人擋住，看不到老師那幅《星期天》⋯

妳在畫室裡頭早就看過了吧？

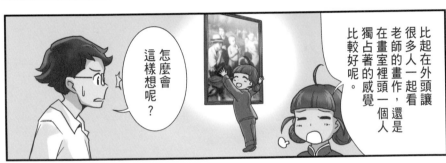

比起在外頭讓很多人一起看老師的畫作，還是在畫室裡頭一個人獨占著的感覺比較好呢。

怎麼會這樣想呢？

來喔！喜歡的朋友出個價吧！

這麼多人的話，一定可以叫個好價格吧！

又不是拍賣會！

圖畫出來，當然就是要讓大家看的啊。

更何況，這也是讓美術同好們彼此交流的重要機會。

41

……怎麼了嗎？

不過，多虧妳的幫忙，今天總算能有一點空檔。

等一下我們去河邊寫生吧。

卑微的我總算有機會接受高貴的老師您的指導了嗎？

不需要哭吧！

什麼事？

啊啊

當然是啊！

寫生，是畫圖的意思嗎？

既然是徒弟，總是得給你們一些指導的嘛。

對了，麻煩妳回去畫室叫阿忠也出來。

沒問題！

這個角度不錯，可以看到拱橋呢。

嗯，那就在這裡畫吧。

講得好直白啊……

不過，也是事實，沒辦法反駁。

可是，我們好像沒帶顏料……

妳程度還不夠，先別上色，從素描開始學著掌握形體輪廓吧。

你們先看我畫，覺得夠了就自己各自開始。

唰！

43

喔喔！好流暢，好隨性！

原來用這種氣勢下去畫，圖就會很好看啊。

不愧是阿忠，本來就有基礎，好像馬上就掌握訣竅了。

好！那我也要開始拿出本事了！

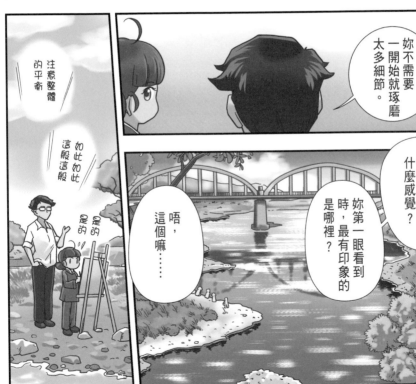

時間也差不多了，今天就到此為止吧。

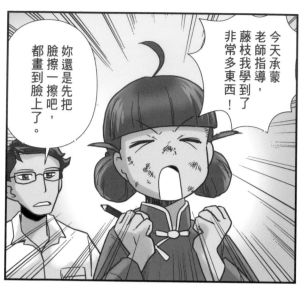

今天承蒙藤枝老師指導，我學到了非常多東西！

妳還是先把臉擦一擦吧，都畫到臉上了。

把妳當作畫的主題。就是要畫妳啦！

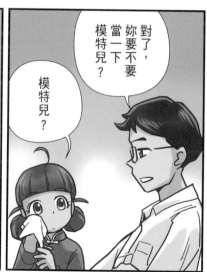

對了，妳要不要當一下模特兒？

模特兒？

……

我常拿家人或朋友當模特兒入畫。

打趣來說，他們也不會隨便把畫給賣掉，因為被畫的是他們自己……

《戲弄火雞的小孩》圖中畫的就是自己的妻兒。

46

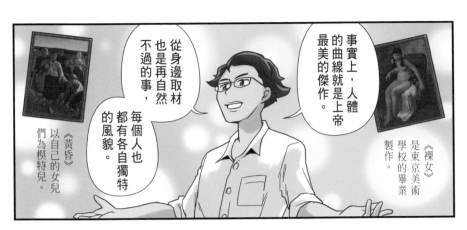

事實上，人體的曲線就是上帝最美的傑作。

《裸女》是東京美術學校的畢業製作。

從身邊取材也是再自然不過的事，每個人也都有各自獨特的風貌。

《黃昏》以自己的女兒們為模特兒。

不過如果妳不要也沒關係⋯⋯

這也⋯

這也難怪！從小就常有人說我很可愛！

⋯⋯完全沒在聽人說話。

那麼，要擺什麼姿勢好呢？

站在這邊可以嗎？

還是這樣？

自然地坐著就好。腳下⋯⋯欸注意

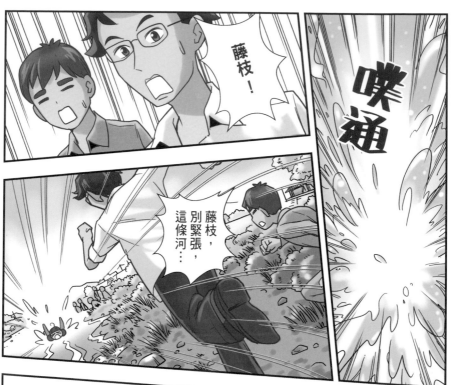

噗通

藤枝！

藤枝，別緊張，這條河…

哇哇哇啊啊！
我不會游泳啊！
咕嚕咕嚕…

嘩啦

嘩啦

原來河水這麼淺嗎？

自從上游蓋石門大圳，這裡的水就少很多了。

不好意思，驚擾到你們……

出來洗個衣服能幫到老師也算緣分啦！

這裡的河邊常常有人在洗衣服呢。

是啊，這也算是一種鄉土風情。

邊洗衣邊聊天，這裡也算是另類的集會與情報交換場所。

原來如此。

同時也是街坊鄰居們的八卦交流時間。

唔……

天啊，怎麼這樣，好大膽喔喔……

廟口小林家的媳婦喔，上次我看到他居然……

我覺得比起昨天去的台北，三峽這裡充滿著一種恬淡與平靜的感覺。

嗯……

平靜嗎？

當年，這裡可是一點也不平靜呢。

當年？

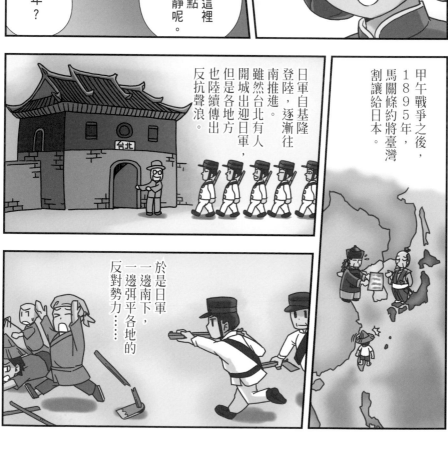

甲午戰爭之後，1895年，馬關條約將臺灣割讓給日本。

日軍自基隆登陸，逐漸往南推進。雖然台北有人開城出迎日軍，但是各地方也陸續傳出反抗聲浪。

於是日軍一邊南下，一邊弭平各地的反對勢力……

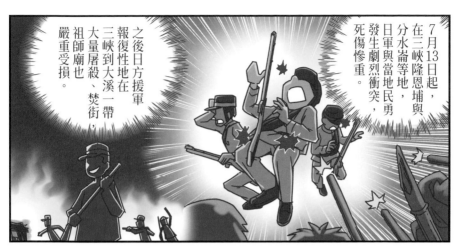

7月13日起，在三峽隆恩埔與分水崙等地，日軍與當地民勇發生劇烈衝突，死傷慘重。

之後日方援軍報復性地在三峽到大溪一帶大量屠殺、焚街，祖師廟也嚴重受損。

真是令人難過的歷史……

從此之後每到晚上……

犧牲的士兵的陰魂會在河邊聚集、飄盪……

因為他們肚子都很餓，如果有不乖的小孩子，就會被活生生**吃掉！**

哇啊啊啊啊！不要吃我！我不是小孩子啊！

鬼故事是人編出來的，不過歷史是真的。

老師平常很少開玩笑，所以開起來反而特別恐怖。

抱歉開玩笑的，嚇到妳了嗎？

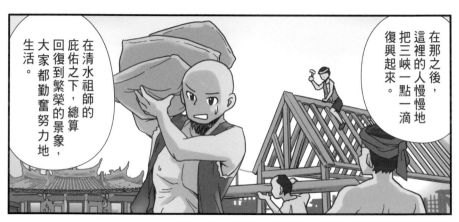

在那之後，這裡的人慢慢地把三峽一點一滴復興起來。

在清水祖師的庇佑之下，總算回復到繁榮的景象，大家都勤奮努力地生活。

老師真的深愛著三峽這個地方呢。

也是因為大家日子過得去，我這雙不做工不下田的手，也才能有辦法繼續握著畫筆吧！

也或許正因為這樣，才會義不容辭接下鄉里的許多政務吧。

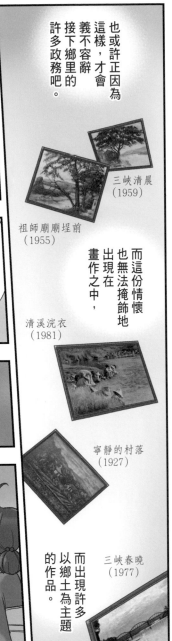

三峽清晨
（1959）

祖師廟廟埕前
（1955）

而這份情懷也無法掩飾地出現在畫作之中，

清溪浣衣
（1981）

寧靜的村落
（1927）

而出現許多以鄉土為主題的作品。

三峽春曉
（1977）

50年過去，也終於回歸祖國了。只不過……

……無論天色如何變，人總是要努力活下去啊！

天色？沒下雨啊？

也差不多該回去了，我們走吧。

好的！

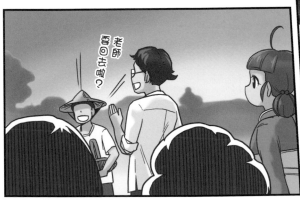

老師要回去囉？

53

聽阿桃說，後來那群唐山人……

天壽喔，怎麼可以這樣？

不只喔，還罵說我們都是日奴！

總覺得最近街上，大家常常在竊竊私語著什麼？

蕙枝怎麼了？快點跟上。

不，還是別想太多好了。

幾天之後

對我來說，目前最重要的只是，

待在老師身旁好好學習！

嗯……

老師要的東西，這下應該都買齊了吧？

藤枝

藤枝

要不要偷偷去買個金牛角吃吃呢……

藤枝，走路怎麼漫不經心的？

哇！

找老師嗎？應該在家中畫室，我也正好要回去。

太好了，一起走吧！

冷靜點！我是鎮長啦！

啊……鎮長大人您好。

咦？老師不在嗎？

老師！鎮長找您唷！

謝謝。不用特別招呼我，去忙妳的吧。

沒辦法，請鎮長先坐一下吧！

麒麟……門神……李白……好像都是歷史與民間傳說相關的東西。是接下來要畫來參展的主題嗎？

話說，老師桌上的資料是不是又增加了？

之前才剛整理過，又堆得快比我還高了。

那個……藤枝啊。

有些事想問妳的意見。

怎麼了，鎮長？

真稀奇，什麼事呢？

雖然……說起來也算是我引起的問題啦……

好像是很嚴肅的話題？

如果老師有意願自然就會告訴鎮長吧？

後來我也沒聽老師特別提過……

啊！原來是上次講的那件事。

該怎麼做，李老師才會願意接下重建祖師廟的主持工作呢？

我說過
希望他
考慮一下，

不過他也
一直沒有
給我肯定
的回覆。

我試探著
問過幾次，
但是他只說
之後似乎
還在想，
就一直在
迴避問題。

會不會
是我
給他太大
壓力了？

他如果真的不想接
也無妨的。
我不希望他覺得我是
仗著身分在逼他……

……不過我
不希望老師接，
所以一點都
不擔心啦。

原來鎮長
外表看似可怕，
也有溫柔的
一面啊。

既然鎮長這麼煩惱
的話，直接告訴他
不接也行，
不就得了？

可是我又
覺得，他的
才華不發揮在這裡
太可惜了！正所謂
能者多勞嘛。

鎮長，
抱歉，
打個岔……

我覺得……能者多勞並不是個好理由。

反過來講，豈不是表示什麼都不會的人，就什麼都不用做嗎？

阿忠講得也有道理呢。

其實我也同意你說的。

這廟修起來，也是兩、三年跑不掉，所以更希望他是心悅誠服接受。

因此我才想知道，究竟是什麼原因讓他猶豫呢？

畢竟對象是他從小最熟悉最尊崇的清水祖師爺。

但是這不就表示希望渺茫了嗎……

以他凡事要求完美的個性，有這個可能。

嗯，正所謂隔行如隔山！

會不會正是因為他最尊敬，所以反而擔心自己做不好呢？

不如這樣吧，就跟他說清水祖師爺託夢給我，指定非他來修廟不可！

以鎮長的立場來講這話，馬上會被識破吧。

那麼就去神像前擲筊決定吧？

可是如果聖筊出不來呢？

所以鎮長還是放不下嘛！

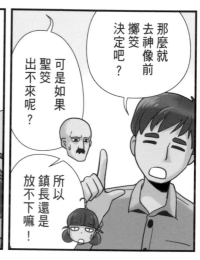

乾脆，把籤全都換成上上籤讓老老師抽好了。

嘿嘿，想不到藤枝也挺壞心的嘛。

可沒有比剛剛說要冒充託夢的人壞心吧！

算了，玩笑就開到這裡。

修廟也是希望落成後有助安定最近浮動的人心，更不該欺騙神明的。

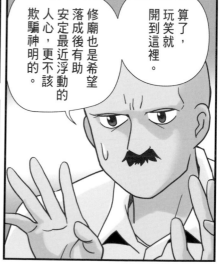

人心浮動，是指什麼啊？

嗯？妳都沒感覺到嗎？

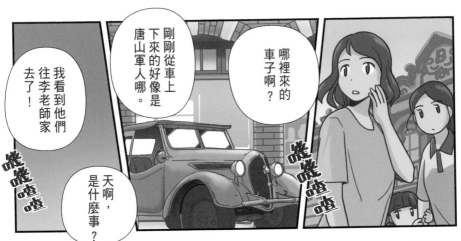

我看到他們往李老師家去了！

剛剛從車上下來的好像是唐山軍人哪。

哪裡來的車子啊？

天啊，是什麼事？

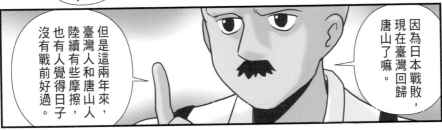

但是這兩年來，臺灣人和唐山人陸續有些摩擦，也有人覺得日子沒有戰前好過。

因為日本戰敗，現在臺灣回歸唐山了嘛。

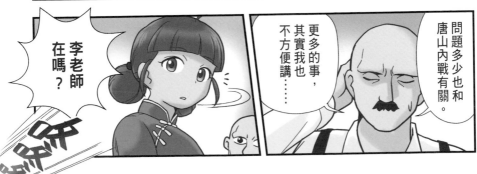

李老師在嗎？

更多的事，其實我也不方便講……

問題多少也和唐山內戰有關。

聽這個腔調，難道是……

是誰啊？這麼大嗓門。

師母和小孩們都不在，我們出去看看情況吧。

難道沒有人在嗎？

李梅樹老師不在嗎？我們有事要找他！

我們是陳儀長官派來的人！

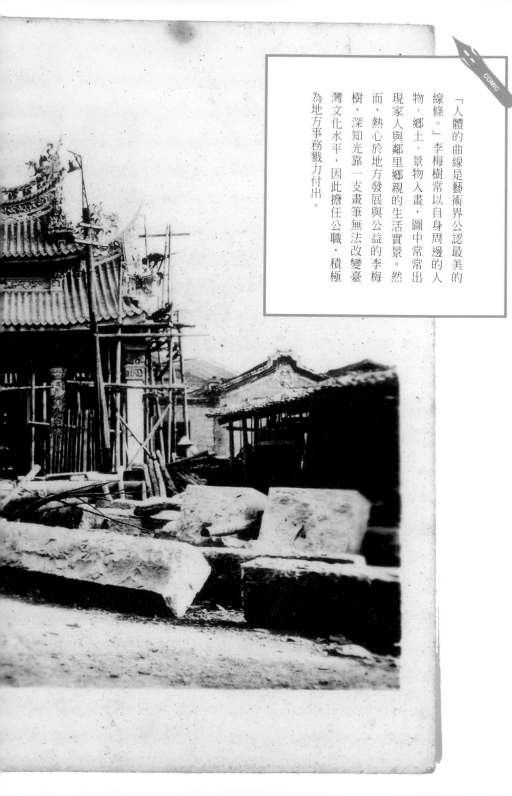

「人體的曲線是藝術界公認最美的線條。」李梅樹常以自身周邊的人物、鄉土、景物入畫，圖中常常出現家人與鄰里鄉親的生活實景。然而，熱心於地方發展與公益的李梅樹，深知光靠一支畫筆無法改變臺灣文化水平，因此擔任公職，積極為地方事務戮力付出。

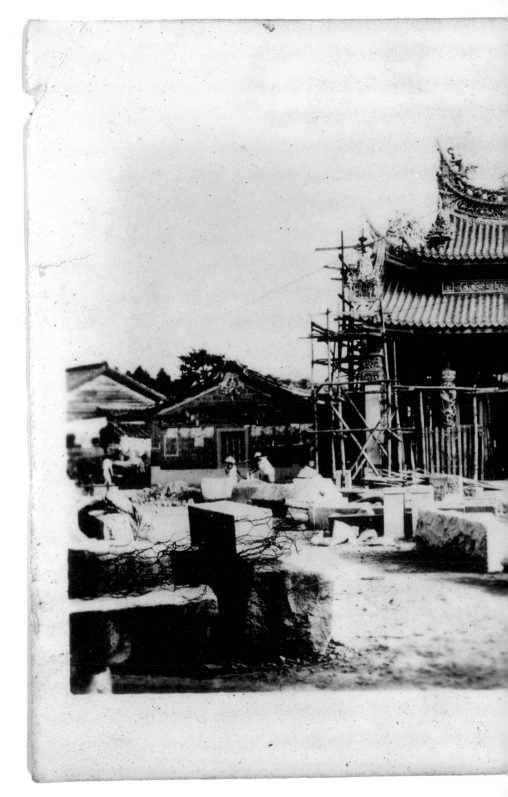

第三章 「藝術不是有錢人的專利！」

李梅樹老師在嗎?

誰啊?感覺有點可怕……

呃、那、那個……

應該是唐山來的士兵。

哎呀！難道白跑一趟了嗎？

不好意思，老師出門了。

那樣一來，我想跟在老師身邊學習、成為大畫家的夢想就要破碎啦！

難道……是要把老師帶走嗎？

士兵為什麼會來找老師？

老師就由我來守護吧！

看來只好……

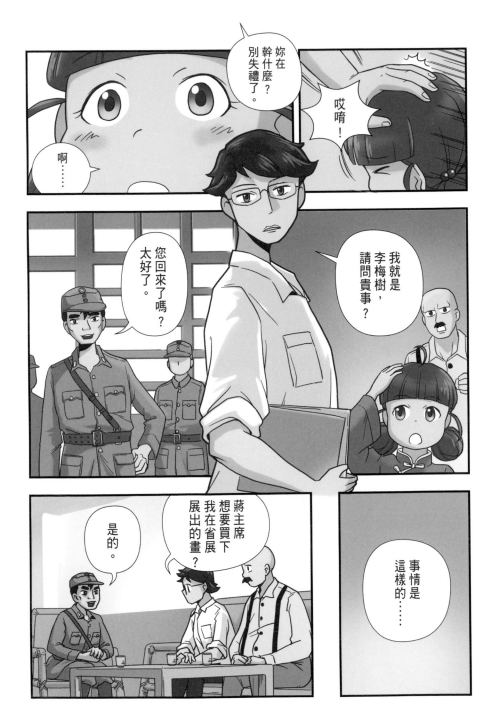

妳在幹什麼？別失禮了。

哎唷！

啊……

您回來了嗎？太好了。

我就是李梅樹，請問貴事？

蔣主席想要買下我在省展展出的畫？

是的。

事情是這樣的……

蔣主席
非常欣賞
您的作品。

陳澄波與
郭雪湖等老師
的畫作，主席
也大為讚賞。

哎唷！
這是個
好消息
不是嗎！

……

當然！
蔣主席
與陳儀長官都是
對藝術相當
有品味的人，

李老師
能被賞識，
自然是
美事一椿。

老師本來就
很厲害還用得著
你賞識？

別碎碎唸啊。

如果畫作
就這樣被買走
了的話……

可以
想像將來
會被收藏在豪宅
裡面，只有上流
階級的人能夠
接觸吧。

戒備森嚴

！

…但是…

嗯…我們也不意外老師會惜售的。

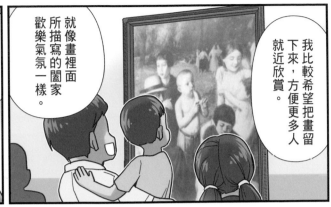

就像畫裡面所描寫的闔家歡樂氣氛一樣。

我比較希望把畫留下來，就近欣賞。方便更多人

比起給市井小民，藝術品應該被懂它的人欣賞收藏，這樣才能凸顯它的價值不是嗎？

我相信老師能了解我們的誠意，更重要的是，

對了！記得去台北的時候聽到路人在談論……

不如出個高價，讓對方放棄？

悄聲

悄聲

高價是要多高呢？

……

71

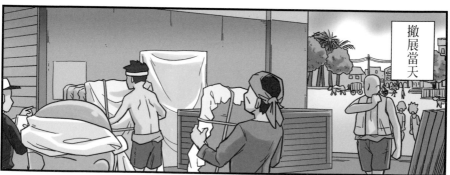

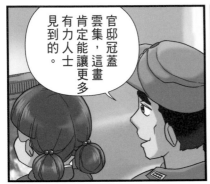

官邸冠蓋雲集，這畫肯定能讓更多有力人士見到的。

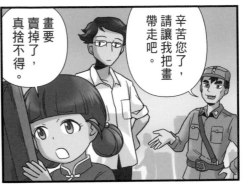

辛苦您了，請讓我把畫帶走吧。

畫要賣掉了，真捨不得。

哈哈 嘻嘻

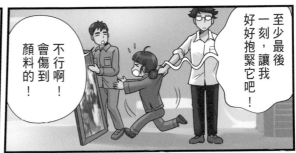

至少最後一刻，讓我好好抱緊它吧！

不行啊！會傷到顏料的！

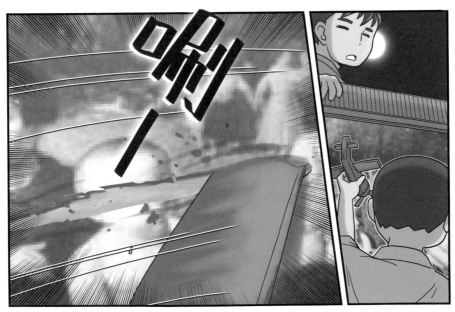

唰—

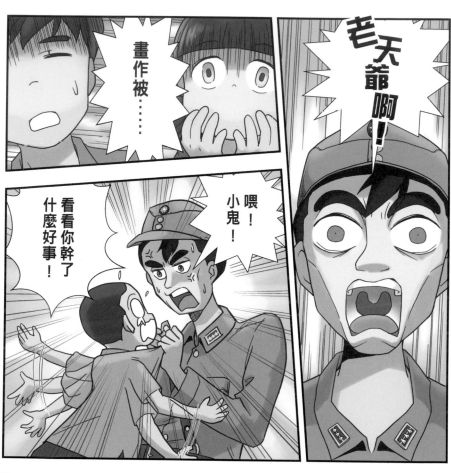

畫作被……

老天爺啊！

喂！小鬼！看看你幹了什麼好事！

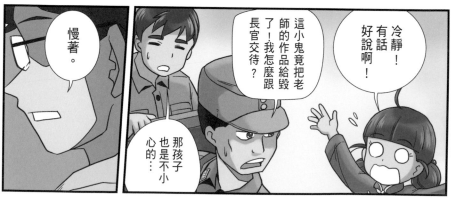

慢著。

這小鬼竟把老師的作品給毀了！我怎麼跟長官交待？

那孩子也是不小心的…

冷靜！有話好說啊！

74

藤枝,準備畫具。

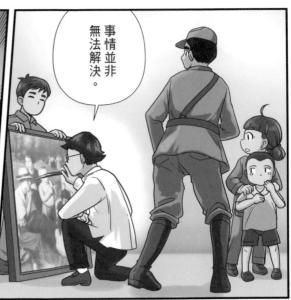

事情並非無法解決。

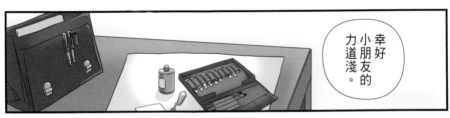

幸好小朋友的力道淺。

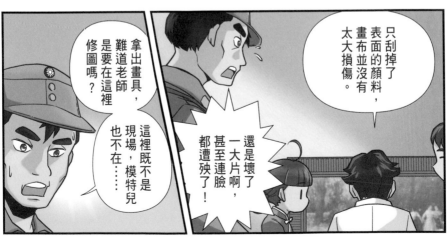

只刮掉了表面的顏料,畫布並沒有太大損傷。

還是壞了一大片啊,甚至連臉都遭殃了!

拿出畫具,難道老師是要在這裡修圖嗎?

這裡既不是現場,模特兒也不在……

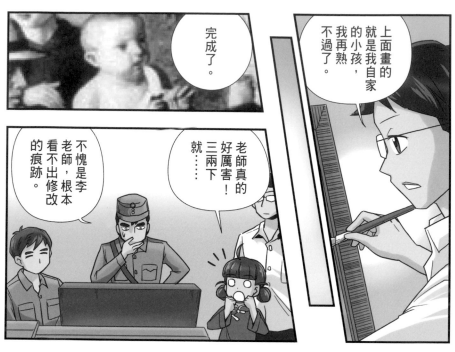

完成了。

上面畫的就是我自家的小孩,我再熟不過了。

不愧是李老師,根本看不出修改的痕跡。

就......三兩下老師真的好厲害!

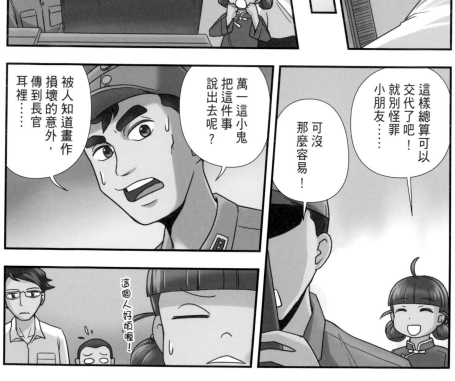

被人知道畫作損壞的意外,傳到長官耳裡......

萬一這小鬼把這件事說出去呢?

這樣總算可以交代了吧!就別怪罪小朋友......

可沒那麼容易!

這個人好煩喔!

不會有這個問題的。

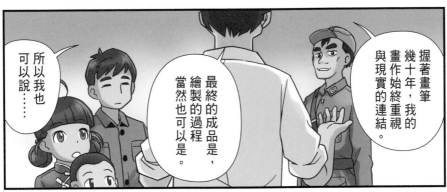

握著畫筆幾十年，我的畫作始終重視與現實的連結。

最終的成品是，當然也可以是。

繪製的過程當然也可以是。

所以我也可以說……

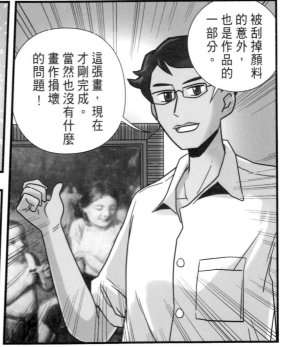

被刮掉顏料的意外，也是作品的一部分。

這張畫，現在才剛完成。當然也沒有什麼畫作損壞的問題！

謝謝李老師。

事情就這樣落幕了……為了避免節外生枝，大家都保守了祕密。

掰了，畫兒……

鎮公所

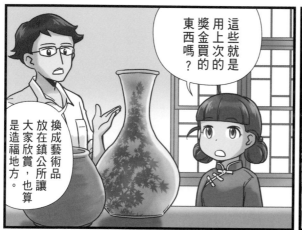

這些就是用上次的獎金買的東西嗎？

換成藝術品放在鎮公所讓大家欣賞，也算是造福地方。

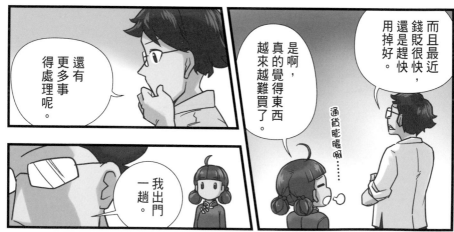

而且最近錢貶很快，還是趕快用掉好。

通貨膨脹啊……

是啊，真的覺得東西越來越難買了。

還有更多事得處理呢。

我出門一趟。

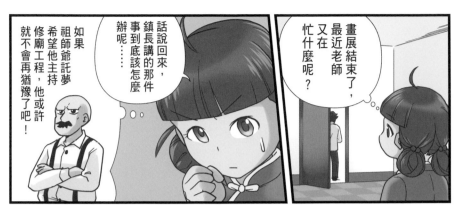

畫展結束了，最近老師又在忙什麼呢？

話說回來，鎮長講的那件事到底該怎麼辦呢……

如果祖師爺託夢希望他主持修廟工程，他或許就不會再猶豫了吧！

祖師廟

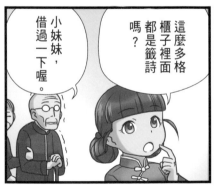

小妹妹，借過一下喔。

這麼多格櫃子裡面都是籤詩嗎？

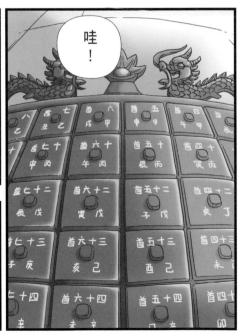

哇！

我不是小妹妹啦！

剛剛抽的是7號，對吧…

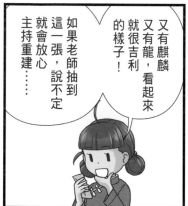

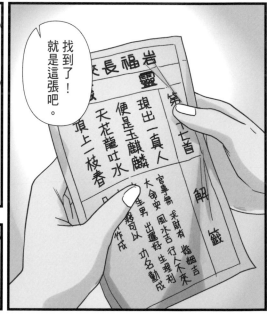

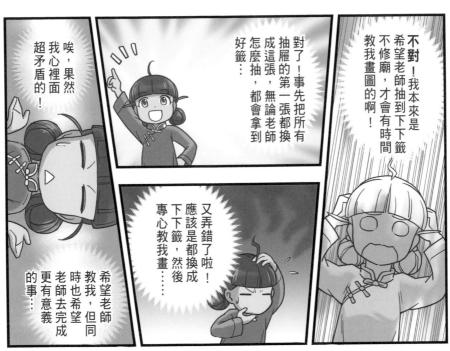

不對！我本來是希望老師抽到下下籤不修廟，才會有時間教我畫圖的啊！

對了！事先把所有抽屜的第一張都換成這張，無論老師怎麼抽，都會拿到好籤…

又弄錯了啦！應該是都換成下下籤，然後專心教我畫……

唉，果然我心裡面超矛盾的！

希望老師教我，但同時也希望老師去完成更有意義的事…

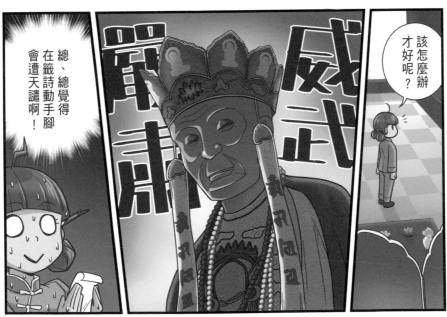

總、總覺得在籤詩動手腳會遭天譴啊！

該怎麼辦才好呢？

還是另外想法子好了。

我絕對不是因為心虛才躲起來的！

老師！

糟了，籤詩……

奇怪？明明沒人……

樣子看起來很認真……是在問什麼事呢？

!!

謝謝祖師爺指示。

走了⋯⋯

祖師爺指示了老師什麼呢？

今天我們三峽祖師廟的七股信眾代表都在這裡，

關於在地方上討論許久的，我們三峽祖師廟的重建工程──

趁這個機會來向各位宣佈一下……

各位如果不嫌棄，就由後生李梅樹來承擔這份工作吧。

好！

眾望所歸！

我們三峽的名畫家，終於願意接下啦！

老師終究還是接了……唉，不意外就是了。

這廟肯定能夠煥然一新！

迫不及待想快點看到完工的樣子！

等過幾年落成建醮，得要辦得熱熱鬧鬧。

一定要的啦！

新廟完工，正好也請祖師爺保佑小乖好好長大。

我帶了這些來請各位過目！

呠

這些圖都畫上去的話…確實很多呢。

這只是一小部分而已。

一小部分？

這些是佛像與雕塑的手稿。

這些是什麼？

要就做到最好！我希望大家來祖師廟不只是來祈福拜拜！

同時也是因為這間廟真的輝煌、美麗！

堆在桌上的資料原來是為了這個啊

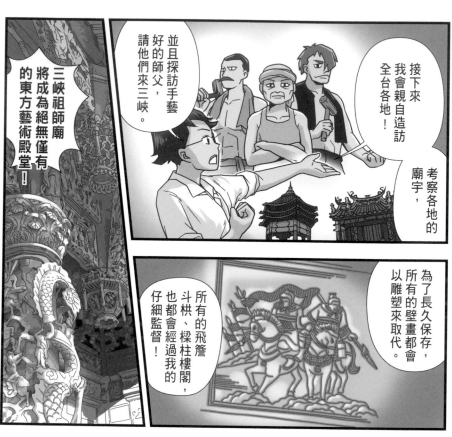

接下來我會親自造訪全台各地！

考察各地的廟宇，

並且探訪手藝好的師父，請他們來三峽。

三峽祖師廟將成為絕無僅有的東方藝術殿堂！

為了長久保存，所有的壁畫都會以雕塑來取代。

所有的飛簷斗栱、樑柱樓閣，也都會經過我的仔細監督！

那麼多那麼精細的藝術品就這樣暴露在外頭？

當然！藝術不是有錢人家的專利！藝術本來就該讓大家都能接觸、感受！

很有道理！

慢一點也無妨，到時候可以請祖師爺保佑小乖找到好老婆

這個沒有七、八年蓋不出來吧。

我怕至少要十年。

但是這一定會花很多錢…

當然我也會帶頭募資。

幾十年！

不管多久，都要把它做到最好！

無論要花二十年、三十年、幾十年……

會不會有鎮民開始後悔了啊？

我大概是看不到完工了。

代替我們好好看著這廟……

完工時我們都作古了

鎮長，謝謝你支持由我主持修廟。

呃……哪裡，就靠你了！

雖然不知道這個工程會需要花多少年的時光⋯⋯

根本是臺灣版本的聖家堂吧?

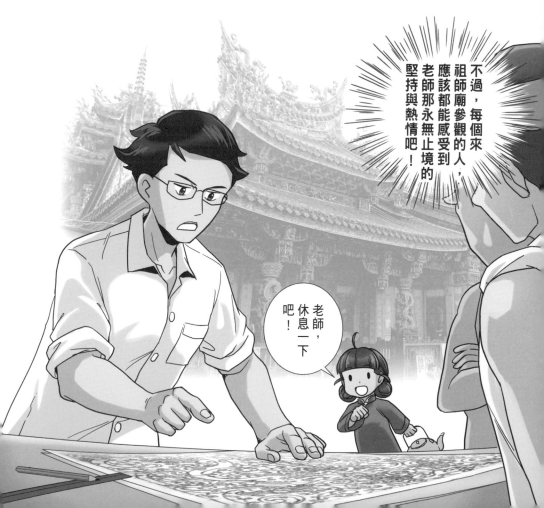

不過,每個來祖師廟參觀的人,應該都能感受到老師那永無止境的堅持與熱情吧!

老師,休息一下吧!

故事中，賣畫橋段是本次漫畫改編透過想像的創作虛構，意在凸顯出李梅樹精湛的繪畫技巧，以及對藝術推廣的思考。

漫畫中，李梅樹戲劇性地化解一場危機，而真實歷史中，賣畫的情形又是如何呢？

民國三十五年十一月一日《民報》剪報，記錄當時蔣介石參觀省展的狀況。

中華民國三十五年十一月一日

蔣主席六秩壽誕
五秩獻機毀敵六秩獻民建國
省市參議會共同敬辦
台北市慶祝壽辰大會

啟敬電
省公墅警備司令部
各分別舉行慶說會

正氣學社
正式開課

美術展閉幕
蔣主席訂購多幀

留遷台胞全釋放
被封財產含遣送者俱

國大代表揭曉
省參議員

美術展閉幕
蔣主席訂購多幀

國大代表
省參議員

正氣學社
正式開課

嚴家淦代理
設考會主委

留遷台胞全釋放
被封財產含遣送者俱

「臺灣全省第一屆美術展覽會出品目錄」中，載有李梅樹參展兩幅作品的記錄。

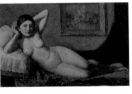

四 星期日　審查委員　李梅樹
五 渡園

二 室內　森英才
三 裸婦　審查委員　李梅樹

《星期天》中間吃香蕉的孩子即是李梅樹之子李景光。李梅樹參加省展的另一幅作品《裸婦》（上圖），據說蔣介石也十分欣賞。

故事中的第一屆省展，於民國三十五年十月於中山堂光復廳舉行展覽，當時蔣介石委員長與其夫人一同參觀，對於李梅樹在公園郊遊的一百號作品《星期天》相當欣賞，省政府命令秘書收購這幅畫，透過藝術家楊三郎先生的居中協助，以當時的二十萬元成交，之後作品船運到南京。

由於省政府秘書拜訪時李梅樹不在，二十萬其實是楊三郎先生開的價格，之後再向李梅樹確認意願，價格之高連李梅樹自己也感到驚訝。事後李梅樹捐出三萬給臺陽美術協會。

後來，當時的臺灣省行政長官公署還請李梅樹繪國父和蔣主席的油畫肖像各一幅，並特別派員送十萬元致謝。從這些當時高昂的價格與禮數對待，可以見得當時李梅樹不論是在地方上還是在省政府，都受到相當的敬重。

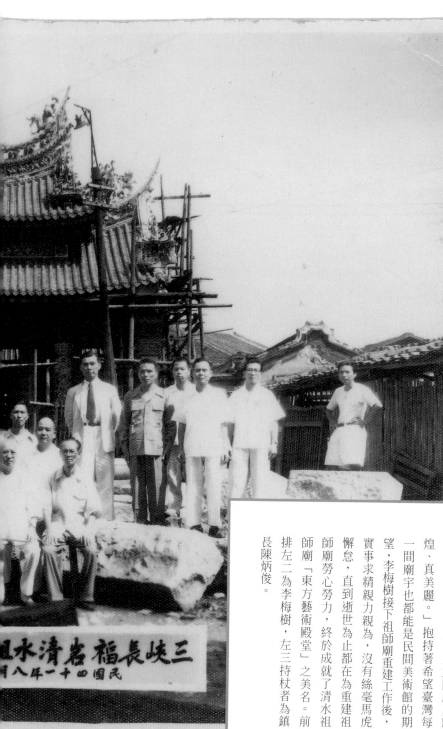

三峽長福巖清水祖[師]
民國四十一年八月

「我希望大家來祖師廟不只是來祈福拜拜，同時也是因為這間廟真輝煌、真美麗。」抱持著希望臺灣每一間廟宇也都能是民間美術館的期望，李梅樹接下祖師廟重建工作後，實事求精親力親為，沒有絲毫馬虎懈怠，直到逝世為止都在為重建祖師廟勞心勞力，終於成就了清水祖師廟「東方藝術殿堂」之美名。前排左二為李梅樹，左三持杖者為鎮長陳炳俊。

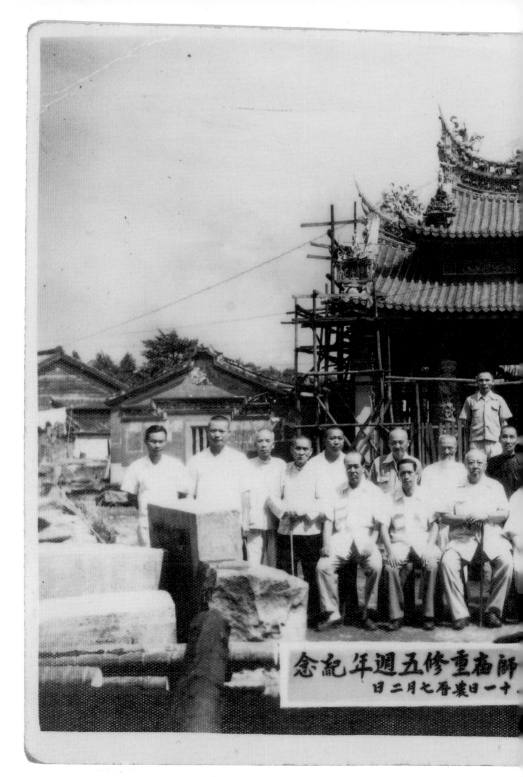

師廟重修五週年記念
十一日農曆七月二日

卷末企畫

本書在製作與編輯期間，
歷經了許多設計上的挑戰與題材上的取捨，
一再討論創作與史實之間的拿捏，
卷末企畫專題裡的三篇文章，
除了介紹李梅樹老師的藝術歷程和故事的時空背景，
也記錄在轉譯成漫畫創作時所遇到的各種狀況，
如何化解問題的過程，以及對本計畫的期待。

COMIC

精緻藝術的公共性實踐——以李梅樹的三峽祖師廟修建之路為例

文——羅禾淋

本計畫特別運用李梅樹在臺灣畫壇成名後從政初期的時間線，故事依據其被地方推舉為三峽祖師廟修建負責人的始末，從一開始猶豫到最後下定決心的過程。

雖然有歷史文獻提及，李梅樹在與地方商議此事時曾經巧獲一張「籤詩」，李梅樹因感受到天意而下了決定。本篇故事也提及此一趣聞，但在敘述中卻刻意淡化神化玄學的色彩，反而透過另一種觀點，來詮釋李梅樹下定決心的關鍵因素，進而以此探討當時藝術環境在藝術品、藝術市場、一般民眾三者之間的關聯；並以此點出李梅樹對精緻藝術無法大眾化的感受，甚至發自內心想起年少時臨摹三峽祖師廟的廟宇工藝，而對祖師廟所

98

產生的情感。

既然修廟代表了對臺灣鄉土的情感，就應該提及為何精緻藝術與鄉土之間有著遙遠的距離。在日本統治時期，西方精緻藝術透過公學校的設立，孕育出第一批以美術教育為目的開始繪畫的創作者，而且目前現代繪畫史所有提及的本土畫家，都是透過此學習管道而走上繪畫的道路。

早期臺灣繪畫受到法國「印象派」傳入日本進而轉變成「外光派」的影響，重視裝飾性的美感、裸體、美景、花朵成為主流的題材，也因此缺少繪畫所該有的本土意識與關懷。第一位在畫作中加入臺灣本土情懷的繪畫，則是來臺任教的日本畫家石川欽一郎，他也是李梅樹的啟蒙老師，更是影響李梅樹在寫實繪畫的創作上

加入本土意識的關鍵。

堅持工藝的精神與藝術的道路

要講述李梅樹的藝術之路，就要提及宮廟文化中的傳統工藝。李梅樹透過臨摹學習繪畫，也因親眼觀看廟宇工藝師施做的過程，而對藝術產生熱愛，因此李梅樹的藝術可說是源自宮廟文化。之後，李梅樹向石川欽一郎學畫，接受正規西方繪畫教育，並受到石川欽一郎鄉土繪畫的影響，在題材上的選取上加入了對於鄉土的觀察，二十五歲時作品《靜物》即入選臺展。隔年又因作品《三峽後街》入選臺展，連續兩年獲選臺展的肯定，最後說服家人讓他赴日學畫，精進畫技。然而，殖民地與日本的考生在考試的優勢上有極大差異，但李梅樹最後仍以殖民地考生的身分順利考上東

京美術學校（東美），由此可知李梅樹除了天分，還有異於常人的努力。

順利進入東美後，李梅樹師承外光派超寫實畫師岡田三郎助，在技法上突飛猛進。岡田三郎助師承日本天皇授予最高榮譽帝室技藝員的黑田清輝，因此在日本，李梅樹成為第三代外光派超寫實繪畫的傳承者。然而，此時正值超寫實繪畫備受冷落的年代。日本在經歷一連串社會的改變與關東大地震之後，普羅美術運動與其後的野獸主義開始改變原本以外光派為主流的學院主義藝術生態，而此時期大部分的臺灣現代畫家深受野獸主義的影響，在此風潮之下，李梅樹仍然選擇工筆保守的外光派，可見其「職人之心」的精神，這也反映在後來李梅樹負責重建三峽祖師廟與國立臺灣藝術專科學校雕塑科主任的工作上。

藝術殿堂與鄉土民情

因受到石川欽一郎與岡田三郎助的影響，李梅樹成為當時少數臺灣透過寫實繪畫紀錄鄉土民情的「鄉土寫實」畫家，並於進入東學後的一九二九年到畢業的一九三四年，每年都入選臺展。一九三五年以作品《小憩之女》獲得臺展特選第一獎，並同時獲頒臺灣總督獎，此時李梅樹的作品身價不凡，一九三九年又以作品《紅衣》入選帝展改稱的新文展，在當時日本統治的時空背景下，能夠得到日本當地最高殿堂帝展的肯定，想必能在臺灣現代藝術史留下一頁。另外，因為日本留學的學歷，李梅樹回臺後即被日本任命為三峽庄協議會員，從此開始了政治家的生涯，也在地方上體會鄉土民情。

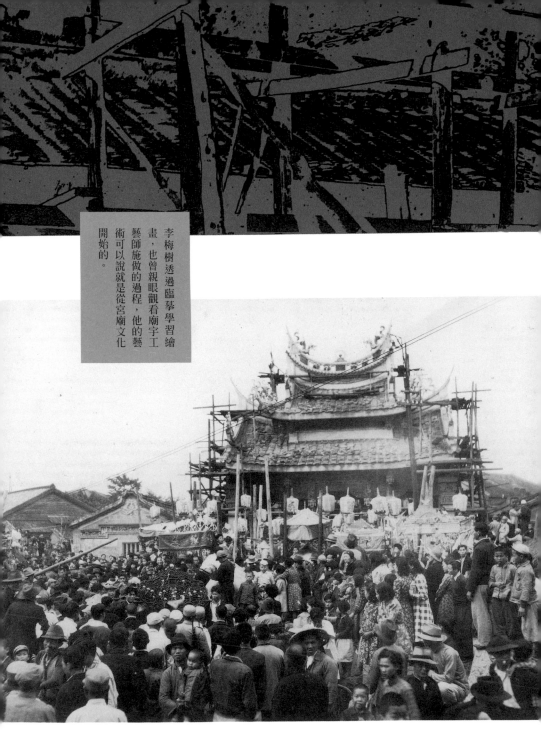

李梅樹透過臨摹學習繪畫，也曾親眼觀看廟宇工藝師施做的過程，他的藝術可以說就是從宮廟文化開始的。

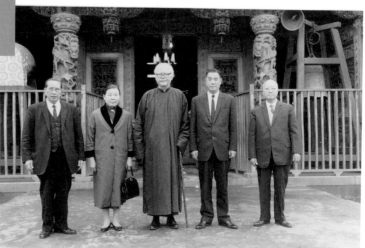

李梅樹常以自身周邊的人物、鄉土及景物入畫，家人常成為他畫筆下的主角。

精緻藝術與本土文化一直都是二元對立的兩個面向，在精緻藝術起源的西方歷史中，擁有昂貴藝術品的人都是達官顯要或皇室貴族，相對在藝術品為高端物質的象徵下，本土工藝與宮廟文化是平民百性最容易接觸到的藝術文化。其中，李梅樹是少數瞭解兩個面向且長期涉足的關鍵角色，在這種情況下，他自然願意嘗試將自己的藝術信念，透過三峽祖師廟傳達給大眾。

動盪的民心與穩定的信仰

回到一九四七年，這一年正是本篇故事李梅樹答應重建祖師廟的那一年，而這年正是戰後李梅樹在藝術成就、地方聲望最輝煌的時期，也是國民政府來台發生二二八事件的那一年。由於戰後民心動盪與政權轉換的

暴力，當時人民無不處於恐懼與不安之中，李梅樹在政權轉換之際擔任代理街長，因而在地方肩負起照顧鄉里的重責。而此時重建三峽祖師廟，乃因為在此歷史背景下人民需要地方依賴的信仰，來穩定當下嚴峻的氣氛。

本篇故事特別加入一則虛構的故事，除了描述當時李梅樹畫作的熱門與價值，也透過軍人的角色來凸顯緊張的社會氣氛，而此故事正是李梅樹答應擔任祖師廟重建負責人重要的轉捩點。透過路邊小童破壞軍人的寶貝畫作，與李梅樹神奇的修復技巧，以解救小童來提點亂世中的藝術創作，只是有權勢者的個人收藏，而這與李梅樹不隨波逐流的精神背道而馳。在重新思考當時民心的需求與藝術的服務對象之後，李梅樹下定決心接下重建三峽祖師廟負責人的大任。

三十六年的長久創作

　　本篇故事在決定重建修廟之要務後，其實就已結束了這篇漫畫，因為李梅樹修廟共耗費了三十六年，其一生中歷時最久的創作，就是祖師廟的改建。也因為如此，三十六年的人生歲月要如何以如此少的篇幅描述與詮釋呢？因此，在本篇故事的編劇中刻意將斷點放在答應的信念。其建廟過程中也有許多值得一提精彩的故事，譬如他長期深受日本西方繪畫的影響，深怕鄉親大老根深蒂固的中國廟宇美學，無法接受他的美學判斷與思維，在多次轉化與思考後，於是決定將「修廟」改為「重建」，拆除大量不合適的建築體，可見其過人的膽識與願景。

　　李梅樹曾擔任中國文化大學美術系（現改制為臺灣藝術大學美術系雕塑系）及臺灣師範大學美術系的教授，他透過學界的資源與藝壇的人脈，請來林玉山、郭雪湖、陳進、陳慧坤、傅狷夫、林之助、梁丹丰、孫雲生、李秋禾、王逸雲、陳丹誠、歐豪年、蘇峰男等知名的畫家，陳雲程、于右任、閻錫山、林柏壽等知名書法家與工藝師，還有在此無法列舉的知名雕塑家等，參與三峽祖師廟的藝術工作者，堪稱當時臺灣藝術界的夢幻明星隊。可見他一旦答應就會做到最好，這是其一生中最重要的精神。

藝術公共性與其精神的延續

　　李梅樹這種職人的固執，可從他對抽象畫的態度感受到。在倪再沁的《茲土有情—李梅樹和他的藝術》一書中，談到李梅樹晚年正好是五月畫

參與重建三峽祖師廟的藝術工作者堪稱當時臺灣藝術界的夢幻明星隊，許多是國寶級大師。

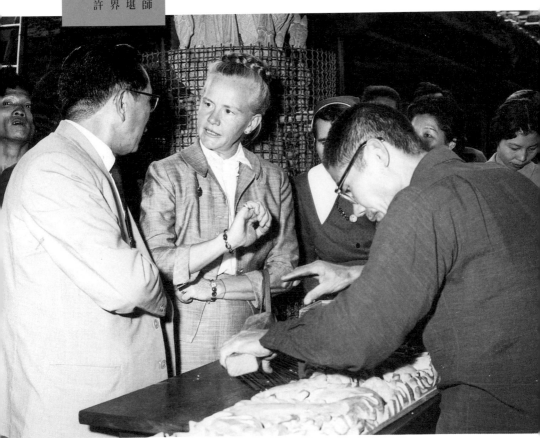

會與東方畫會最盛行的年代，當時臺灣的抽象畫如同李梅樹求學時日本的野獸主義那般成為最重要的主流，在此風潮下李梅樹不改其信仰，未曾放棄自己的職人李梅樹，仍堅持超寫實外光繪畫，從這種堅持可知為何他能重建三峽祖師廟達三十六年之久。在純精緻藝術的藝術成就上，也許李梅樹不是臺灣最重要的畫家，但他在創作的精神與對事情的堅持上，是臺灣藝術史上最重要的創作者。

本篇故事希望透過史料上的轉譯與改編，以漫畫讓李梅樹的職人精神成為藝術教育的典範，並讓大眾知道身邊也有如同三峽祖師廟那樣鄉土之人，願意花費一生之力，鞠躬盡瘁成就一件事。而我們應該以一種尊敬的態度，重新審視我們身邊的人、事、物。

雖然故事展現了比較正面的面向，但也有不少負面的故事，包含李梅樹與廟方對長福橋的爭議，以及李梅樹去世後未有後續接替等，目前三峽祖師廟廟方不願提及李梅樹與當時他所付出的一切，這是最可惜的部分。因此，本篇故事以此做為故事敘述的時間軸，試圖讓大眾重新體會李梅樹的精神，以輕鬆的角度觀看歷史，以及三峽祖師廟這個李梅樹留給後世最珍貴的禮物。

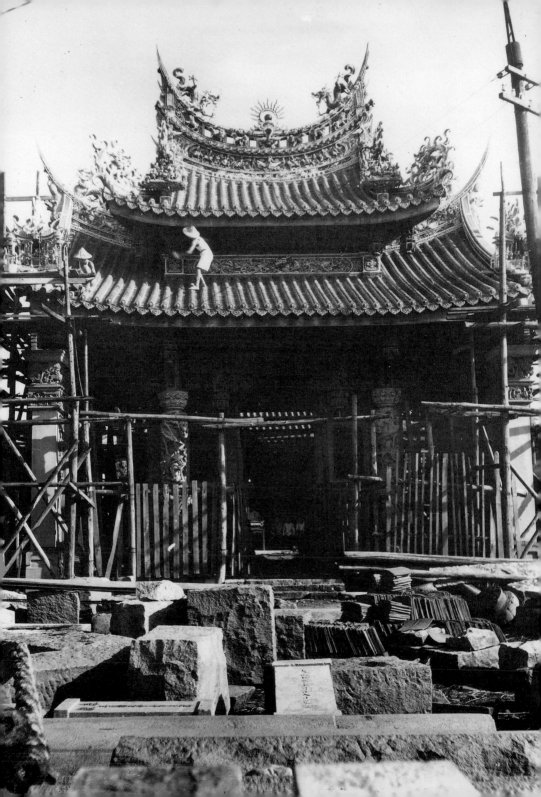

創作幕後——漫畫與現實之間

市面上有許多關於李梅樹的故事與介紹，但以漫畫創作來呈現則是第一次。如何將歷史事實轉化為有趣且富有意義的漫畫內容？正是這本《漫畫李梅樹》所要面對的挑戰，包括如何在歷史事實與杜撰故事中拿捏、人物角色的造型與言行舉止等，除了實地查訪的功夫，更考驗了漫畫家的創造力和想像力。在這篇本文章裡，擔任執筆的漫畫家咖哩東與我們分享關於漫畫與現實的轉譯過程中的幕後點滴。

——要進行李梅樹漫畫版的製作，其中第一個必須思考的是李梅樹本身的漫畫外型。請問咖哩東當初是怎麼去發想李梅樹的漫畫角色形象的呢？

COMIC 咖哩東——一開始這個問題真的有點令人苦惱。事實上，過去我很少描寫真實存在的角色，畫風也不是寫實派，要怎麼把李老師畫得像呢？我參考了國內外一些漫畫，思考了一下，發現自己不一定要拘泥在很像這一點上，

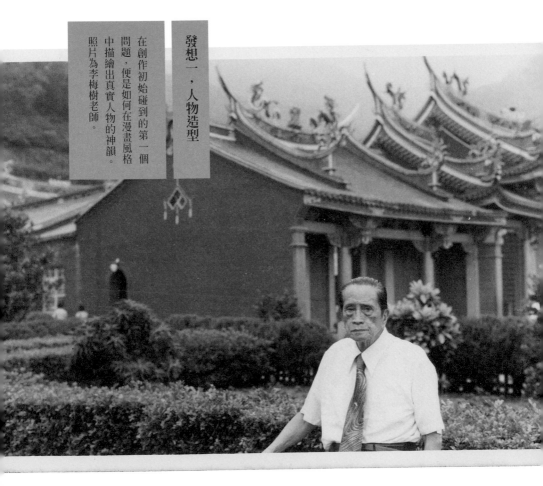

發想一，人物造型

在創作初始碰到的第一個問題，便是如何在漫畫風格中描繪出真實人物的神韻。照片為李梅樹老師。

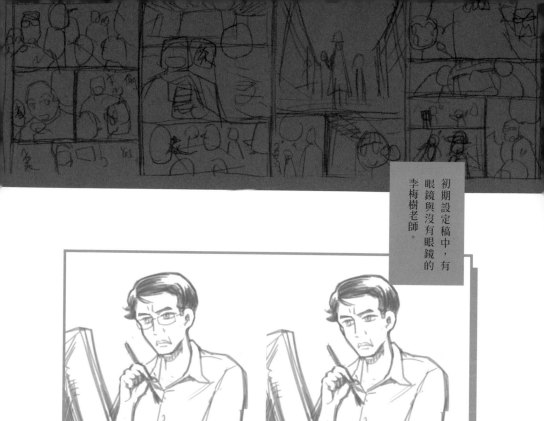

初期設定稿中，有
眼鏡與沒有眼鏡的
李梅樹老師。

畢竟這是漫畫啊！如果要使用我那不
寫實的畫技勉強畫得寫實，那麼和其
他角色擺在一起，似乎又變得好像在
卡娜赫拉小動物裡畫一個偉大領袖蔣
公肖像一樣不協調。

因此，我先順其自然地畫一個帥哥，
然後再試著加入一些李老師的特徵。
既然是主角，那當然得畫得帥，身形
也不能太走樣。而漫畫角色有著不用
髮膠也能呈現各種髮型的特權，因此
我也從善如流（？）地加了翹髮，若
頭髮太整齊也就沒有人相信這是藝術
家（偏見），最後出來的結果……剩
下的特徵好像只有嘴唇厚了一點吧？
原本擔心這樣會不會有所不足，不過
私下給畫技比較好的朋友過目後，得
到了「像！」的回覆，就算是安慰也
好，總之我就鼓起勇氣這樣採用了。
除了特徵以外，李老師外顯的形象似

110

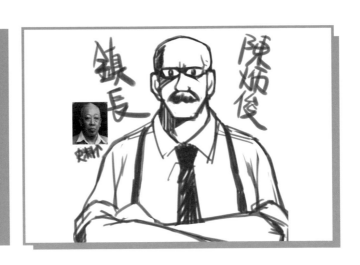

在大致符合真實的造型中，強化人物的特徵，一撇鬍鬚也讓角色更有該人物身分的重量。

平比較偏嚴肅、認真的，我實在無法克制自己的手不去加上一副眼鏡，以便在適當的時機利用鏡片反光隱藏眼神製造殺氣⋯⋯固然李梅樹有些晚年的照片原本就有戴眼鏡，但這未必代表故事中的時間點也是如此啊？思及此處，我又猶豫了一下。

很幸運地（？），本書編輯似乎本來就是眼鏡派，在有共犯分擔責任與心情的狀態之下，李老師的漫畫形象就這樣率性地被決定了。類似的思路也發揮在陳炳俊鎮長身上。為了讓角色更有個性、更讓人有印象，我大膽添了鬍子上去，讓他在故事中與李梅樹的對手戲更加生動。

無論如何，如果與印象中的李老師和陳鎮長有所出入，還請兩位前輩的家人與學生子弟暨各界先進惠予海涵。

111

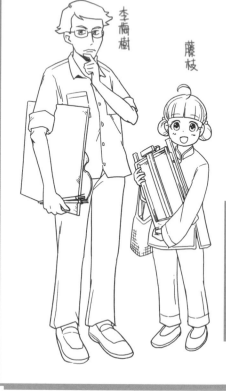

李梅樹

藤枝

李梅樹老師與助手藤枝的草稿與決定稿。可以看見比起初期的設計，老師的形貌和線條都帥氣俐落許多。

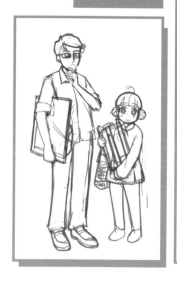

發想二，角色設計

回顧這個過程，感覺自己好像面對很簡單的問題卻繞了一圈才回來得到答案，對我來說這算是一個寶貴的經驗。

咖哩東──李梅樹有許多優秀的弟子，作品中出現的半虛構角色阿忠，其人物參考原型是弟子吳耀忠。為了增加作品的趣味性與拓展故事可發揮的空間，我們增加了一個純虛構的角色「藤枝」，讓讀者能夠從她的視角來看待李梅樹所面對的事情。請咖哩東跟我們分享設計藤枝這個角色時的想法吧。

咖哩東──從一開始討論劇情時，大家就有共識不想做一本過於制式樣板的傳記漫畫，因此像藤枝這樣的虛構角色才有誕生的空間與必要。如果目的只是要一五一十地告訴大家李梅樹做

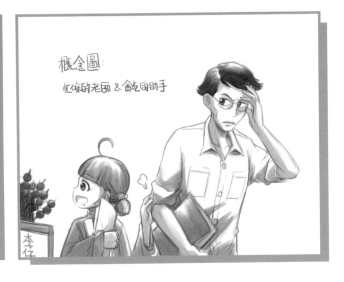

師徒兩人的角色概念：忙碌的老師與貪吃的助手。虛擬的角色為故事撐開了可以自由伸展與想像的空間。

了什麼、畫了什麼、講了什麼，那麼基於資訊密度，出研究專書最快，不需要特別改編成漫畫版本。

但也不能真的為了趣味性，而把畫壇巨擘描寫得太搞笑，輕則被後人追殺，重則吃上破壞名譽的官司（咦，被追殺好像比較慘？），所以虛構角色就派上用場了。

相較於剛正的李老師，那麼要營造一個在他身邊轉來轉去、身負緩和氣氛、增添笑料這份重責的角色，就找個小女孩來擔綱吧！說來不怕大家笑，以前畫多了漫畫美少女，如果今天這部作品裡面全部都是男性，那我還真怕沒有辦法畫到最後一頁就悶死了呢⋯⋯。（只不過為了合理性，只好設定成她外表嬌小但是實際上年紀二十好幾，只是長不高。）

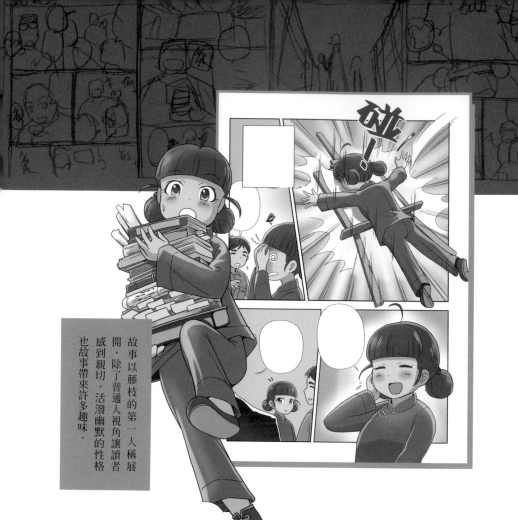

既然老師名叫梅樹，那麼弟子就乾脆用植物來命名好了。樹→枝→藤枝這樣，女孩的名字突然就冒出來了。雖然這名字像日本姓氏，但是高雄也有叫藤枝的地名，當成本土產物也毫無破綻，真是太理想了。

故事以藤枝的第一人稱展開，除了普通人視角讓讀者感到親切，活潑幽默的性格也故事帶來許多趣味。

李梅樹生平藝術成就、或是建造祖師廟的過程相比，這本漫畫切入的角度比較特別，描繪的是從李梅樹被請託、到最終決定主持修建祖師廟工程的這段心路歷程。在描繪這段的過程中，覺得最困難或是最有感觸的部分是哪邊呢？

── 和一般介紹

咖哩東——雖然這段故事的脈絡是基於真實事件，但史實沒有把一分一秒都記載得詳盡，所以剩下的空隙就必須自己腦補。

說起來這件事並不容易，但我覺得很有意思。

明明很忙卻接下修廟的任務，為什麼？說是出於愛鄉或者信仰，固然沒錯，但卻顯得過於單純，既然不是機器人，我認為人都有多面性，在許多的想法折衝之下才產生最終的行動，更何況是有著藝術家、政治人物、老師與學生（面對鎮長）等多重身分的李梅樹。

在揣摩的過程中，我不禁把自己置入那個時空與情境之中，如果今天我被賦予艱難的任務，我會怎麼反應呢？

雖然規模差很多，當回想起自己曾經有過面對一件提不起勁的事情，卻因為腦中突然閃過一連串「如果這樣做好像不錯」、「那樣做的話會不會更好」的念頭，基於實驗精神或好奇心，我便轉念開始著手進行一件事的經驗。

如果是李梅樹，說不定腦內的美學細胞在聽聞此事時，由於自己長年的經驗與技術，而下意識地開始思考：如果是祖師爺的廟，如何才能彰顯其輝煌？就算不是我來做，希望做的人能夠如何如何？在午夜夢迴的床榻上，不經意地在信步行經廟埕的步伐中，逐漸累積而有了想法，不經意地使命感，默念著：「這麼棒的想法，能實現就好了。」然後腦細胞出賣了自己，感性悄悄地把幾百GB的兒時回憶影片檔搬出來，與理性一起去賭上意識

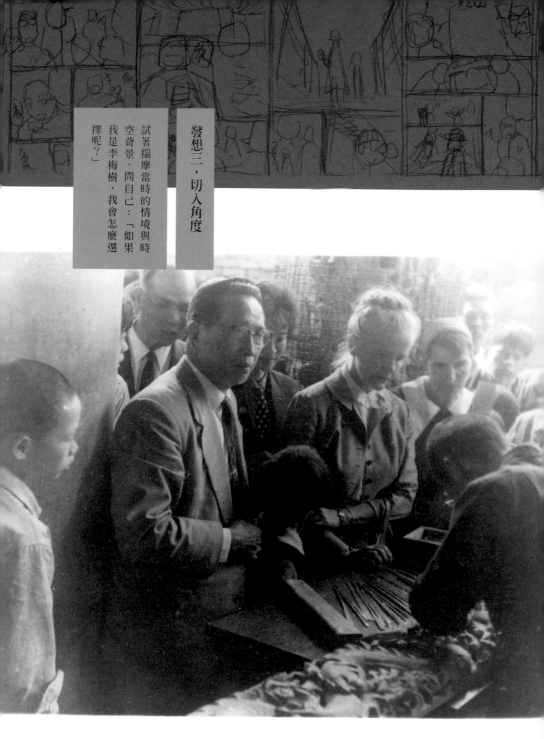

發想三，切入角度

試著揣摩當時的情境與時空背景，問自己：「如果我是李梅樹，我會怎麼選擇呢？」

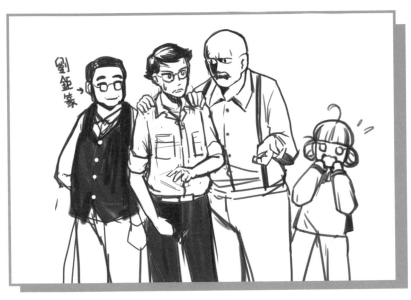

劉鈺篆

說：欸，這案子實在非我莫屬，對吧？

等到發覺的時候，自己的桌上已經堆滿了參考的資料，在七股信眾的面前扛下擔子，接受大家的鼓勵與期許，回不去了，其實也不想回去了——

事情會不會是這樣呢？

妄自揣摩大師的心境可能與自己相仿，這真是太僭越了，不過很明顯地，他那份對作品堅持完美的精神是在下遠遠不及的，因此當各位閱讀這本漫畫時，請包容它有許多不足。

COMBO 11 故事的舞台是在新北市三峽，漫畫中出現許多當地的街景和環境，我們在取材過程中曾多次拜訪三峽當地，也親眼見證祖師廟的雄偉

與美麗。不知在取材與的過程中，咖哩東有什麼特別印象深刻的事情嗎？

咖哩東——三峽老街上有許多店家，即使是平日也有許多觀光遊客，作為地方商圈振興，成果確實不錯；但那裡賣的紀念品，不少和臺灣其他觀光景點並無二致，光就這點而言，可能會讓遊客覺得有點乏味，上車睡覺，下車買個什麼作為來過的證明或者乾脆不買，喝杯飲料丟了垃圾，看著分不出年代的紅磚牆，然後走人。然而，當我們仔細尋找，便會發現私人美術館藏身其中，或者走幾步到歷史文物館，有著藍染的ＤＩＹ體驗課程等互動的可能性。

雖然我沒有答案，但這個過程確實讓人開始思考，臺灣該如何發掘並發揮自己的觀光魅力，無論是政府、景點

甚至遊客本身，都必須不斷進化和提昇。

如前所述，本次的漫畫版雖奠基於事實的脈絡，但也藉由漫畫媒介獨有的特色，加入了許多企畫創作團隊的詮釋與想像，例如畫作修復的事件帶出李梅樹對藝術作品價值的認知、意外的籤詩等，希望透過這樣的方式，讓讀者對那個時空的李梅樹老師與祖師廟產生共鳴與連結，並有所啟發。也希望未來還能看到更多漫畫版李梅樹的故事。

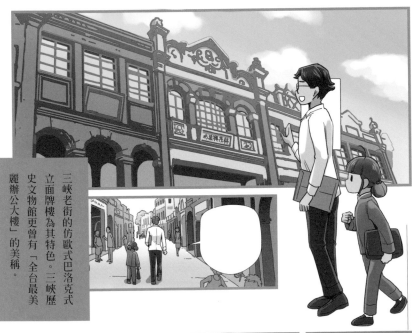

三峽老街的仿歐式巴洛克式立面牌樓為其特色。三峽歷史文物館更曾有「全台最美麗辦公大樓」的美稱。

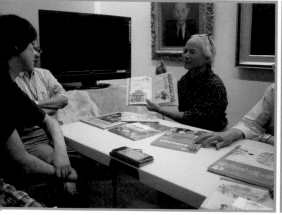

設計發想途中往往會有各種天馬行空的點子，透過畫圖來辦案的名偵探畫家李梅樹，這樣的虛構設定是不是很有趣呢？

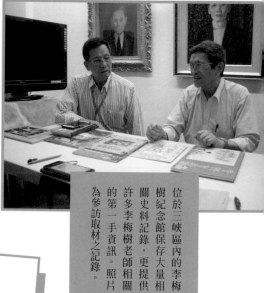

確認故事大綱與章回分段後，還會進行幾次分鏡的設計與草稿繪製。右圖為第一回分鏡初稿。

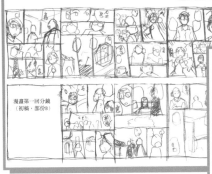

漫畫第一回分鏡（初稿，部份B）

預定未來將出場、個性與造型皆迥然不同的弟子們，雖然是虛構的，但仍做了詳細的人物背景設定，透過他們的故事，帶出李梅樹的處世性格與各種經歷。

梁桂花

身為大家閨秀但是個性驕橫，因為拒絕了婚事與家裡處得不愉快，被父親以培養藝術氣質的理由丟到畫室畫室來。

葉以榕

個性癲癇的生，但是相當具有創作天賦，喜歡女性化的嗜好打扮被旁人視為怪異，只有李梅樹老師的畫室願意接受。

蘇又忠

高中休學中，最年輕的弟子，但是被認為具有潛力，個性憨厚沉靜內斂，原型為李梅樹的弟子吳耀忠。

柴茂林

最年長的弟子但是依然對藝術充滿熱情，除了繪畫以外也擅長雕塑，身材壯碩卻有一手精細的巧工。

蘇桂以外的李梅樹畫室弟子（第二版）

李梅樹漫畫出版計畫日後談──
漫畫需要藝術？藝術需要漫畫？

文──羅禾淋

在二十年前，漫畫是父母與校園中的違禁品，除了被貼上不良標籤，在社會風氣中也是較為負面的代名詞。二十年後的今天，隨著金漫獎的設立，文化部開始管轄包含漫畫創作、出版、展演、駐村的業務，漫畫已成為文化產業中最重要的發展方向。雖然政府的施政方針與社會風氣有大幅轉變，但對於「漫畫」的理解

仍然以目前的主流連環圖的「日本漫畫」與長條圖的「韓國漫畫」為主。

網路時代加速漫畫全球化的發展，日韓漫畫還是以很高的知名度吸引大眾的目光，相較之下臺灣漫畫仍處於弱勢。臺灣漫畫在讀者的消費選擇中，一直不是最有吸引的條件，包含主要的核心讀者與受眾，還是以早

年接觸龍少年、星少女、CCC創作集等臺灣漫畫商業誌，與同人文化如開拓動漫祭（FF）、台灣同人誌販售會（CWT）影響下的漫迷讀者。內需市場也在起步階段，漫畫家、出版社紛紛嘗試找尋擴大市場的可能性，如西進中國、回攻日本與上架熱門手機平台與韓國漫畫競爭等，都是希望在全球化的時代中，臺灣能有一絲立足之地，也因為全球化之故，創作者有了更多選擇讀者所在的市場。

在漫畫創作者方面，剛結束無版權時期的一九九○年代初期，出版社為通路方的情況下，創作者大都會依據出版社的規劃，以日式漫畫的故事與流程為參照對象。但大多數出版社都是與其簽定短篇的合約，因此構思劇情就無法有所細膩，單行本很少超過十集，也無法有效與長期的累積讀

者。當讀者才開始熟悉一部劇情，下一話卻就迅速收尾，使得角色IP無法深入讀者心中。然而，二○○○年後同人文化、網路社群的興起，漫畫通路變得更多元，創作者可以花費較長的時間構思作品與獨立出版。

為何漫畫需要歷史

本文的開頭提到當下臺灣漫畫的環境與挑戰，也引導出此次題材選擇歷史人物的思考。主要原因之一是，國民政府從一九四九年來臺灣至今也不過七十一年，歷史相對於其他國家較新，引人入勝的經典故事不多，需要再努力挖掘。其二則是在全球化下，漫畫故事的同質性無可避免地增多，而產生許多類似的故事框架，在此狀態下讀者自然會變得閱讀疲倦。如中國流行的「仙俠」與日本正在流

行的「勇者召喚」類型故事，在同時期如雨後春筍般地出現，甚至影響到不同國家的漫畫創作題材。

然而，這兩個主因也呼應了臺灣缺少超級長篇的漫畫，跟隨我們成長的可能都是五十集以上的日本漫畫作品。在IP角色無法累積知名度，作品一結束就不見的情況下，歷史人物傳記就成為解決這個最大問題的關鍵，如《三國志》、《新選組》。即使本計畫李梅樹漫畫已經完結，但李梅樹這個角色會永遠存在，成為歷史的一部分，並透過其他形式的出版品，繼續流傳下去，這也是為何要透過歷史人物來彌補無法進行長篇故事的缺憾。

藝術教育為何需要漫畫

前面提到漫畫為何需要李梅樹，

以及人物傳記補足短篇的缺點，若反向觀察為何李梅樹需要漫畫化，也就有理可循。臺灣因為殖民的因素，因此非常包容「異國文化」，甚至西方藝術史的知識教學，長期都是以歐陸為中心的方式來撰寫教科書；在臺灣本土的義務教育中，長期學習的就是歐洲的藝術史。這個現象也導致一般大眾所認識的歐洲畫家比臺灣畫家來得多，民眾寧願花錢買門票看西方畫家的複製畫，也不願進入臺灣漫畫家的免票展場，這與臺灣漫畫所遭遇的全球化問題與海盜時期民眾對日本漫畫的熟悉如出一轍。

因此，將李梅樹漫畫化，呼應了臺灣藝術史成為藝術教育基礎的可能性，透過輕鬆易讀的漫畫，讓親子、青少年、成人都可以藉此學習那個年代的臺灣藝術史。

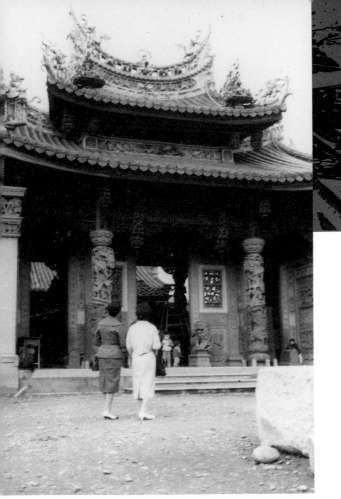

漫畫作為歷史與藝術的橋樑

漫畫環境需要歷史，藝術教育也較為熟悉，亦可整合現有臺灣史的書籍進行整合性的銷售。另一方面，李梅樹紀念館在一九九〇年開始以籌備館的方式經營，一九九五搬到現址，在地方上正式經營已三十年。除了展示畫作與介紹李梅樹完整的故事和歷史，對地方的使命仍以「藝術教育」為最大的目的，定期與附近中小學的老師合作，透過校外教學並舉辦「藝術教育日」，帶領中小學生走訪紀念館，館方親自導覽講解臺灣藝術史，並說明李梅樹在繪畫構圖的「數學計算」，因此中小學生可透過參訪來增加歷史、數學、美術三種學科的知識。

此外，李梅樹紀念館在三峽當地也扮演著推動三峽文化、祖師廟歷史的角色，不但自費設計文宣介紹祖師廟內部雕塑、壁畫等工藝品的歷史，也需要漫畫，因此遠足文化與李梅樹紀念館將扮演整合的關鍵角色。歷史文化類書籍一直都是遠足文化經營的重點項目，對於歷史文化類的出版市場

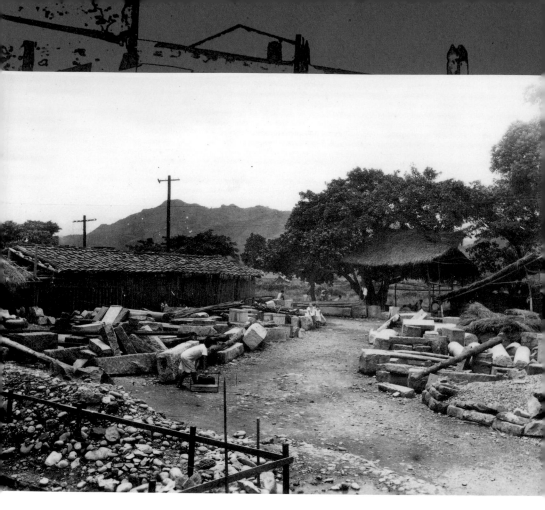

後續與未來

　　本計畫的後續目標可分為「藝術教育」與「漫畫環境」，來進行可能的方向與說明。在藝術教育的未來計畫中，此團隊中的漫畫家咖哩東、美編小良、總編輯龍姐與李梅樹紀念館，透過此計畫的分工合作，彼此瞭解原本較不擅長的跨域知識，因此未來可以運用本計畫的經驗，來籌畫臺

自費舉辦相關活動來推廣地方文化之傳承。即使紀念館單方執行這些推廣事務，與祖師廟理念和方向不同，無法達到一加一的效果，但紀念館在地經營已三十年，舉辦過許多動態和靜態活動，也有很多出版品。因此，本計畫最後的成果也可透過紀念館藝術教育活動，達到行銷宣傳與推廣藝術教育的目的。

灣藝術史重要雕塑家或畫家的漫畫化計畫，漫畫與藝術教育將成為延續型的計畫目標，進一步讓一般大眾在日常生活中能隨時接觸臺灣藝術史。

在漫畫環境的未來計畫中，目前先以兩集的出版做為階段性的目標，很幸運地本計畫獲得文化部漫畫輔導金的支持，可以實驗的方式、另一種觀點來推動臺灣漫畫與臺灣藝術史。

接下來，未來的長期目標仍在於努力擴充更多集數，嘗試文本的改編，如影視化或遊戲化，使這個歷史人物所產生的角色IP，可以透過多種方式進行活化。然而，上述兩個方向單靠一、兩本漫畫出版其實是不夠的，還需要更多累積。

本計畫的成果只是起步，後面還有幾百步或幾千步要走。在當下紙本

市場勢弱、電子書與線上閱讀的日益普及的年代，漫畫的下一個階段是否會變成另一種型態，目前不得而知。不論在國際全球化或科技載體上，目前「藝術教育環境」與「漫畫產業環境」的確面臨了許多挑戰，但累積臺灣本土記憶是刻不容緩的第一要務，也是本計畫企圖踏出的一小步。

李梅樹紀念館有豐富而珍貴的相關史料館藏，不論是對三峽文化推動、祖師廟介紹還是藝術教育，都佔有重要的地位。右圖為三峽地區舊景。

國家圖書館出版品預行編目（CIP）資料

漫畫李梅樹：清水祖師廟緣起 / 咖哩東編繪. — 初版. — 新北市：遠足文化,
2020.04
　　面；　公分

ISBN 978-986-508-059-4（平裝）
1. 李梅樹 2. 藝術家 3. 臺灣傳記 4. 漫畫

909.933　　　　　　　　　　　　　　　　　　　　　　　　　109003149

遠足文化　　　　　　　　讀者回函

特別聲明：
1. 本故事由史實改編，部分內容純屬虛構，無特定政治或宗教立場。
2. 有關本書中的言論內容，不代表本公司 / 出版集團的立場及意見，由作者自行承擔文責。

漫畫李梅樹：清水祖師廟緣起

編繪 · 咖哩東｜企畫 · 羅禾淋、李梅樹基金會｜責任編輯 · 龍傑娣｜美術編輯 · 邱小良｜行政協力 · 曾蓉珮｜照片提供 · 李梅樹基金會｜漫畫草圖提供 · 咖哩東｜出版 · 遠足文化事業股份有限公司｜社長 · 郭重興｜總編輯 · 龍傑娣｜發行人兼出版總監 · 曾大福｜發行 · 遠足文化事業股份有限公司｜電話 · 02-22181417｜傳真 · 02-86672166｜客服專線 · 0800-221-029｜E-Mail · service@bookrep.com.tw｜官方網站 · http://www.bookrep.com.tw｜法律顧問 · 華洋國際專利商標事務所 · 蘇文生律師｜印刷 · 凱林彩印股份有限公司｜初版 · 2020 年 4 月｜定價 · 280 元｜ISBN · 978-986-508-059-4

本書獲文化部 原創漫畫內容開發與跨業發展及行銷補助